从···表演开始

START WITH ACTING

杨 佳 / 著

华东师范大学出版社
·上海·

图书在版编目(CIP)数据

从表演开始/杨佳著.—上海:华东师范大学出版社,2021
 ISBN 978-7-5760-1387-0

Ⅰ.①从… Ⅱ.①杨… Ⅲ.①戏剧表演-表演艺术 Ⅳ.①J812.2

中国版本图书馆 CIP 数据核字(2021)第 049041 号

从表演开始

著　　者　杨　佳
责任编辑　范耀华
责任校对　卢颖莹　时东明
装帧设计　俞　越

出版发行　华东师范大学出版社
社　　址　上海市中山北路 3663 号　邮编 200062
网　　址　www.ecnupress.com.cn
电　　话　021-60821666　行政传真 021-62572105
客服电话　021-62865537　门市(邮购)电话 021-62869887
地　　址　上海市中山北路 3663 号华东师范大学校内先锋路口
网　　店　http://hdsdcbs.tmall.com

印刷者　杭州日报报业集团盛元印务有限公司
开　　本　787×1092　32 开
印　　张　9.875
字　　数　169 千字
版　　次　2021 年 5 月第 1 版
印　　次　2021 年 5 月第 1 次
书　　号　ISBN 978-7-5760-1387-0
定　　价　49.00 元

出版人　王　焰

(如发现本版图书有印订质量问题,请寄回本社客服中心调换或电话 021-62865537 联系)

表演艺术须高佳入门直探天性

题杨佳表演课程

余秋雨

余秋雨题词

序 言

杨佳老师的教材《从表演开始》即将由华东师范大学出版社付梓,她嘱我写篇序言,我未加思考就答应了。杨佳老师毕业于中央戏剧学院音乐剧表演专业,在日本著名的四季剧团主演过《狮子王》《美女与野兽》《西区故事》《哈姆雷特》等经典音乐剧1000多场,回国后任教于上海戏剧学院表演系,参演和导演了大量音乐剧作品,已经是桃李满天下。

"从表演开始——杨佳教你演戏"是杨老师带领她的团队在中国大学慕课上的网络课程,共录制了50节课程,网上有不少专业或非专业的学生共2万余人选课,产生了很大的影响。这次,她把线上的课程转化为线下的教材,我以为有着非常重要的意义。为什么这样说呢,因

为在我看来,高等教育的质量标志之一就是有优秀的课程和教材。虽然网络时代知识更新速度加快,人们获取知识的方式更加便捷,这给大学的课程和教材建设带来挑战,高等教育课堂也理当应时而变,但是,每个专业的基础性知识体系和学科建设还是具有相对的稳定性的,课程和教材建设仍然必不可少。另外,不知道从什么时候开始,在我国高等戏剧影视表演教育中,与其他人文社会科学等相比较,我们缺乏相对比较系统和权威的课程和教材。有一个时期,我们似乎忽略了课程,特别是教材的建设,国内戏剧影视表演专业,包括音乐剧表演专业,我们似乎还不能找到一套有影响力的教材。更为严重的是,有一个时期,大家认为表演教学不需要教材。我们知道,话剧作为舶来品,经过百年的发展,已经完成了中国化进程,它在知识体系和教学实践中都与中国传统戏曲的教学模式有比较大的区别,它有一套已经总结好的知识和训练体系。当年在话剧初创时期,大批留学归国的戏剧家带来了西方传统,上世纪50年代苏联专家到上海戏剧学院、中央戏剧学院和北京电影学院来传授,都打下了很好的基础。但是,中国传统戏曲口传心授的模式似乎影响了戏剧影视表演的教学,这便导致了教材建设方

面的不足。

近年来,国家教育行政主管部门高度重视课程和教材的建设,教育部提出的"双万计划"(即建设 10 000 门左右国家级一流本科课程和 10 000 门左右省级一流本科课程)已经成为重要的导向。上海戏剧学院近年也高度重视和支持各类课程和教材建设,尤其是我们每年都支持青年教师从编写讲义开始,经过几轮教学,再出版成熟的教材。

杨佳老师这门课程也是积极响应学校关于网上课程建设的成果,起初源于她任教的西藏表演班的教学,后来录制成视频课后放在中国大学慕课平台上供其他院校专业或非专业的学生选用。考虑到选课学生的基础不同,这门课程从某种意义上说,是表演的一门入门课。杨佳老师带领她的团队,系统地讲授了表演的基础知识体系和训练内容。当然,我们看到这门课程也融入了杨佳老师对表演前沿领域知识的吸收,还将学校近些年对西方表演方法引介的成果也吸纳进来。

余秋雨老师为杨佳这门课程欣然题词:"表演艺术须高位入门,直探天性。"杨佳老师这本教材虽然是一本表演初步探索教程,但是显示了高度的学术凝练,也代表了

某种高度。我以为对专业的和非专业的表演初学者都是有很大的帮助的。当然,表演是一门实践的艺术,教材仅仅是一个参考,我们只有投身于艰苦又充满趣味的科学训练和丰富的舞台艺术里,才能更好地感受其中无穷的魅力。

我们祝愿这本教材成为杨佳老师的一个新起点,更期待杨佳老师在其丰富的教学和表演艺术实践中,能够有更多的课程和教材建设成果。

是为序。

2021 年 5 月 7 日

前　言

本书《从表演开始》是基于中国大学慕课上海戏剧学院网络课程"杨佳教你演戏"整理而来，是"杨佳教你演戏"系列的第一本书。本书力求用通俗易懂、简洁明了的语言，向广大表演爱好者和初学者普及表演专业知识，从"演员素质训练"、"表演技巧训练"、"经典剧目排练"、"音乐剧表演训练"、"演员与剧场"以及"由内而外的表演"六个章节逐步呈现"演员是如何炼成的"，带你感受舞台表演的台前与幕后，了解演员之所以为演员的真实一面。本书不仅充满趣味，而且易懂实用。既可独立使用，也可配合网络课程进行学习。本书通过知识点导入、内容剖析、表演练习、问与答、各种表演小技巧，辅以经典片段赏析和图片示例，让读者们更直观地了解表演艺术。

认真学习这本书,读者将能够:

1. 迅速了解并消化表演艺术的基础理论及表演专业术语;

2. 了解演员所需的基本创作素质,掌握剧本分析、人物分析的基本方法,学习如何塑造人物角色;

3. 系统了解戏剧排演及剧场的相关知识,了解演员真实的台前幕后,以及演员该如何与舞美设计、灯光、服装、化妆、音乐音响等部门合作;

4. 提高演员的综合素养,学戏先学做人,认识到没有小角色只有小演员。

目 录

1 课程概述 / 1

1.1 导言 / 3
1.2 表演是什么 / 6

2 演员素质训练 / 13

2.1 演员应掌握什么工具 / 15
2.2 演员先要学会放松 / 19
2.3 演员的观察力如何养成 / 23
2.4 演员注意力训练 / 29
2.5 演员想象力的边界 / 35
2.6 表演预备阶段做什么（一）/ 42
2.7 表演预备阶段做什么（二）/ 49
2.8 呼吸在表演中的运用 / 54

2.9 演员的梳洗练习 / 60

3 表演技巧训练 / 65

3.1 当演员进入舞台行动（一）/ 67

3.2 当演员进入舞台行动（二）/ 72

3.3 怎样进入规定情境 / 77

3.4 怎样展现人物关系 / 81

3.5 演员之间的交流与适应 / 86

3.6 演员的记忆训练 / 92

3.7 展现情绪也需要技巧 / 97

3.8 舞台上的格斗演艺 / 101

3.9 运用想象力进入角色 / 105

3.10 运用动物模拟进入角色 / 111

3.11 即兴表演如何运用技巧 / 117

3.12 在生活当中如何运用表演技巧 / 125

4 经典剧目排练 / 131

4.1 我们都来围读剧本《罗密欧与朱丽叶》/ 133

4.2 寻找角色的自我感觉：《吝啬鬼》/ 138

4.3　演员在生活中的体验:《集结号》/ 144

4.4　表演不要只演结果:《半生缘》/ 148

4.5　认识一下道具的使用:《拿什么拯救你我的爱人》/ 155

4.6　演员的独白、旁白、潜台词 / 163

4.7　怎样塑造自己的声音 / 169

4.8　节奏是演员的生命线:《www.com》/ 176

4.9　怎样进行人物塑造:《喜剧的忧伤》/ 185

5　音乐剧表演训练 / 191

5.1　走进音乐剧表演 / 193

5.2　音乐剧表演的创作手段 / 199

5.3　了解音乐剧的剧本 / 204

5.4　如何用音乐来表达音乐剧 / 212

5.5　音乐剧表演中的歌唱行动 / 219

5.6　音乐剧表演中的舞蹈行动 / 226

5.7　音乐剧演员的体验 / 230

5.8　我与音乐剧:做中国的音乐剧 / 239

6 演员与剧场 / 243

6.1 把所有元素都搬进剧场 / 245

6.2 演出前的剧场合成 / 252

6.3 化妆能让演员变成什么样 / 256

6.4 服装道具来啦 / 263

6.5 灯光音乐音响全打开 / 271

6.6 演员如何拉近与观众的距离 / 275

7 由内而外的表演 / 279

7.1 说一下演员的自我修养 / 281

7.2 没有小角色，只有小演员 / 285

7.3 学戏先学做人 / 290

8 结语 / 297

课程概述

1.1 导言

亲爱的朋友们,大家好,我是上海戏剧学院表演系教师杨佳。热爱表演艺术的您,此刻一定满怀期待地正在翻阅本书,跟随文字走进"杨佳教你演戏"的课堂,开启一场与众不同的表演旅程,欢迎您!梦想有多远,舞台就有多大,表演课堂实录小书将助力您早日搭建属于自己的"心"舞台!

图 1-1　杨佳老师

我有过上千场的舞台剧表演经历，也导演过不少话剧和音乐剧。从台前到幕后，从做演员到当教师，我在表演领域已经有20多年的经历，非常高兴能和大家一起分享20多年来我在表演方面的阅历、经验和思考。就表演来说，因为人的差异、文化的差异和区域的差异，每个人所呈现出的表演方式就不同。随着人们审美视觉的多维变化，表演理论与实践也在不断被创新，这让我在表演领域始终不敢懈怠。及时跟踪国内外最前沿的表演理论、研究与探索，目的就是要通过对它们的提炼和融合，找到更适合我们中国人的表演方式，让表演艺术走出封闭的象牙塔，走到所有爱好表演的大众当中来。

我希望能将所学知识反馈给社会，让更多人了解表演、热爱表演，提升表演艺术修养。我的很多学生都非常感恩表演，说表演对他们的影响非常大，改变了他们的精神面貌和人生轨迹。看来"表演"不止于舞台，因为人生处处皆舞台，人人都是舞台的主角。而目前表演艺术还不够普及，我希望通过"杨佳教你演戏"这门课程，为广大爱好者进行表演启蒙，促进表演文化艺术的传播，让表演艺术真正走进人们的生活。

"杨佳教你演戏"一共为您精心录制了50节。课程题材简单朴素，讲述方式深入浅出。主创团队有幸邀请了吴泽涛老师、刘婉玲老师、高瑜老师和杨媚老师的加入；配合我们录制的

是上海戏剧学院2017级表演系西藏班可爱的同学们及几位优秀的研究生。

在舞台上你们是戏中人,这个课程适合专业学习的你们;在舞台下我们是朋友和邻居,这个课程也同样适合热爱表演的你们。期待通过表演课程的学习来提升我们的个人魅力,增强沟通能力,给自己和他人一份开心与惊喜。

让我们开始启航,遨游文字海洋,共同去探寻表演的真谛,探索表演有趣而无限的新天地!

1.2 表演是什么

传统的戏剧是对人们生活的复刻。在一个空荡的舞台上，当一个人在别人的注视之下走过去的时候，就形成一幕戏剧了，这就是生活的复刻。戏剧有两个重要元素，第一是演员，第二是观众。

我们每天都在和他人交往，不断与周边的人和物发生关系。正如戏剧家莎士比亚在《皆大欢喜》中所说："世界是一座大舞台，所有的男男女女不过是一些演员，他们都有下场的时候，也有上场的时候，一个人的一生要扮演着好几个角色。"由此可见，表演是与生俱来的，它并没那么神秘，它来源于生活。

我们每时每刻都在生活着，只不过每个人扮演的是不同的社会角色，展现的地方也并非戏剧舞台。但丰厚的生活经验可

以为专业的表演提供坚实的后盾,有助于演员进行再创作。评判表演好坏的标准,通常是要看表演是否符合规定情境下的生活逻辑与生活常理,所以生活是我们艺术创作的源泉。

在生活中,我们饿了就要吃饭,渴了就要喝水,困了就要睡觉,在不间断的动作下度过每一天。动作是表演的基础。那什么是动作呢?简单地来说就是此时此刻你在做什么、什么促使你要这么做。表演就是要通过动作来再现生活。比如,在一个空间里,一位同学发现了一支笔,他走过去捡笔,捡起后疑惑地四处张望(图1-2)。这个动作就是再现生活的真实。想捡笔是他的动机,有了动机他就开始有动作了,就形成了表演。他捡起这支笔,产生了内部的心理思想情感,我们叫它心理动作;

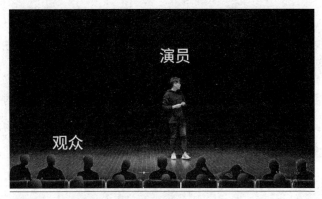

图1-2 捡到笔的同学正在四处张望

他四处张望,这是外部身体动作;如果他说话了,就是语言动作。每个人捡笔的感知都不一样,所以他表达的情感与动作也不同,这就是生活。

动作是表演的核心。演员在规定的框里面生活,这个框就叫表演空间,这个框之外是现实空间,也即生活。观众所看到的框里面的这种生活形式就是表演。

表演是什么呢?我们通常说表演是"活人演活人给活人看"的艺术。第一个"活人"指演员,第二个"活人"指艺术形象本身(角色),第一个"活人"要把第二个抽象的"活人"通过艺术性的创造展现给第三个"活人",也就是观众。在艺术创作本体中,演员是核心。他的任务是要塑造人物形象,刻画人物的生活与情感。

演员首先要非常大胆地站在舞台上,然后要做到放松自己,非常自如、有机地与舞台联合在一起,通过自己的身体在舞台上创作角色所赋予的动作。现在我们请同学 A 站上舞台,她戴着头纱,这是生活中新娘的体现,也就是我们今天所说的舞台上的角色。因为舞台是通过演员之间的交流来呈现人物的形象的,所以我们需要再找一位新郎来建立人物关系(图1-3)。现在,婚礼场景的形式就形成了。他们在这个情景上开始宣读婚礼誓词,产生语言、动作,这就是表演的形成。接下

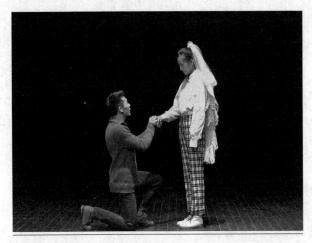

图1-3 婚礼场景下的人物关系

来,我们来看一下他们是怎样表演的。

【课堂片段】

听到熟悉的脚步声,卓玛满怀希冀地转头看去,走来的是即将迎娶她的新郎。

新郎郑重地拉起新娘的双手,注视她的眼睛,说:"你愿意做我的妻子吗?"

新娘微笑着,含情脉脉地看着新郎,回答:"我愿意。"

"无论富贵或贫穷。"

"我愿意。"

新郎欣喜地笑了,又接着说:"无论我什么都没有。"

新娘点点头,带着最真挚的眼神,告诉他:"我愿意。"

新郎掏出结婚戒指,单膝跪地,拉起她的右手,轻柔地为她戴上戒指,说:"我可以爱护你,照顾你,"像是要证明心意一样,新郎握了握她的右手,而后又拉起了她的左手,"守护你一辈子,你愿意吗?"

"我愿意。"新娘再次郑重回应。

誓词结束,这对新人带着幸福的微笑,踏着轻快的步伐,离开了舞台。

新郎和新娘要在虚构的、规定的空间里举行婚礼,首先就要有信念感,相信对手,相信婚礼这个环境,做到以假当真,这样才能影响到自己的身体,身体的感受才会是真实的。如果不相信,会是什么样的呢?

【课堂片段】

新郎有些迟疑地走上前,拉起新娘的手,问:"你……愿意做我的妻子吗?"

"我愿意。"卓玛眨了眨眼,挤出一丝笑容。

新郎开始背台词,说:"无论富贵或贫穷。"

新娘忍不住笑了出来,新郎也笑着演不下去了。

前后对比,我们可以看出,信念感很重要。演员在表演时,首先要相信,并且要像生活一样去真实地展现,要受到刺激就本能地释放,真实的表演就该如此。

戏剧表演是综合性的艺术。我们演员还可以用服装、道具、化妆、灯光、音乐、音响等来帮助我们更好地塑造角色。

表演艺术永无止境,希望大家一起来探索表演的真谛,学会在虚构的、规定的空间里面真实地创造人物形象,贴近角色,走向角色,鲜活地塑造角色,这就是我理解的"表演"。

演员素质训练

2.1 演员应掌握什么工具

前面我们提到,表演是"活人演活人给活人看"的艺术。我们还有一种说法,"表演是演员扮演人物并通过舞台行动塑造出有感觉的人物形象的艺术"。我们常说演员本人既是创作者,又是创作的材料和工具;既是表演角色的过程,又是艺术作品本身。这就是演员的三位一体。

任何一种艺术都有它的创作主体,比如说,画家是用画笔和画板来创作的,钢琴家是用钢琴来创作的,而演员是用自己的身体和声音来创作的。我们在表演前要先放松身体,使身体和声音成为我们最好的工具。我们的声音也是身体的一部分,演员应该具备洪亮、悦耳、有魅力的声音。在表演前要热身,打开自己的身体,只有当身体打开了,声音才会打开,才会更加动听。而对于演员的肢体动作,则是要求富有表现力,要敏捷、优

美。演员要通过身体寻找创作的协调性,把声音、身体与动作有机结合起来。

我们来做一个唤醒身体感觉的小练习:首先在一个空间里如满天星似地随意走动,当你找到一个点停下,开始感受身体与空间的连接时,加入呼吸,调整自己的身体,然后用你现在放松的身体试着说出你的台词,去感受此刻的感觉。

下面的课堂片段中,两位同学表演的都是电影《走着瞧》中知青马杰骂驴的情节(图 2-1)。

图 2-1 两位"马杰"

【课堂片段】

同学 A 盯着想象中的驴子黑七怒道:"看着我!"他又逼近一步,"看着我!"他指着驴子皱着眉开始骂,"头一回,你弄倒牲

口棚,幸亏我命大,我掉到井里我逃过一劫;"他身体向前倾,情绪逐渐激动,语调逐渐变重,"二一回,二一回,你用大粪浇我,你让我恶心,你害得我一个月都不敢看绿色;"他的语调又逐渐变得平缓而坚定,"可是现在呢?我不怕了,我粉碎了你的阴谋。"

同学B金刚怒目,冲着驴子说:"看着我!我让你看着我!头一回,头一回,你弄倒牲口棚,幸亏我命大,我掉到井里,我逃过一劫;二一回,二一回,"他眯了眯眼又怒目圆睁,"你拿大粪浇我,你让我恶心,"他转过头去,又转回来,"你害得我一个月都不敢看绿色!"

第一位"马杰"的声音更亮。第二位"马杰"相对第一位"马杰"来说表现得更为愤怒,声音更浑厚,语气更激烈,咬字也更重。

小技巧:凡台词中出现重复的句子,一定要结合剧本中的情景,用不同的方式表达情感。马杰第一次说"看着我",驴子黑七没有看他,他感到更恼怒,逼近一步,更大声地再次重复:"看着我!"马杰说了两次"二一回",第一个"二一回"相对慢一些,与"头一回"的处理相近,第二个"二一回"相对短促,与后面的句子连接得更紧密。

同样是一段台词,同样是一个角色,但是两位同学塑造的个性却不一样,这就是因为创作工具的不同。他们说台词时,用到的自身条件,如身体结构、声音质感以及身体变化都是不同的。此外,每个人的内心也都是独特的,对同一角色会有不同的认识,构思也不尽相同。比如不同演员饰演的不同的哈姆雷特,都会有各自特色的艺术风貌和技巧,这些归根结底还是由于创作工具不同。这就给角色以独特的创意,使观众获得不同的审美情趣。

既然演员是用自己的身心来创造人物形象的,那么如果演员没有灵活且放松的身体,没有悦耳的声音,没有丰富的知识和饱满的思想感情,又怎么能创造好一个人物形象?所以从我们演员的三位一体的特点来分析,演员是三位一体的主宰,成败与否全靠演员的修养和技巧。这就需要我们天天练声音、练台词、练形体以及提高思想道德修养。

2.2 演员先要学会放松

俄国戏剧学家斯坦尼斯拉夫斯基曾经说过:"不能用没有受过训练的身体来表达人的内在精神生活最细致的过程,正如不能用一些走调的乐器来演奏贝多芬的《第九交响曲》一样。"

对于演员来说,他的身体和声音就是乐器。就像弹吉他前要先调整琴弦松紧一样,我们在表演前要先放松自己的乐器,这是我们进入角色的第一步。

接下来我们做一个小练习来放松我们的"乐器"(图 2-2)。

两人同向站立,互相拍打按摩,时长至少 30 到 40 分钟。先是站在后面的人轻轻拍打前面的人。人一般是先从颈部开始紧张的,然后是肩部。我们就可以先从颈部开始,拍到肩部,然后顺着脊柱慢慢往下,再然后是拍打胳膊、腿部。拍打的同时

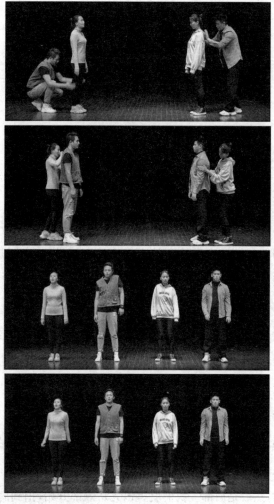

图 2-2 放松身体小练习

观察对手,看对手哪里紧张就重点拍打哪里。站在前面的人要放松,注意呼吸,口腔打开,去享受这种感受。等前面的人基本上放松了,就转过身来帮对手放松。等两人都完全放松了,就稍稍拉开点距离并排站立,嘴巴张开,让呼吸进来。现在感受你的脚和地面的关系,肩部可以稍稍抖动,边抖动边发出声音。这时候你们感觉身体有变化吗?是什么样的变化?如果感觉到身体放松了,也就表明预备工作已经好了,接下来就可以开始演戏了,开始唱歌、跳舞、说台词了。

任何一种艺术都有他的创作主体,演员的创作主体就是身体,还有他的素质和其他材料。身体放松了、打开了,声音也就随之放松了,乐器就调试好了。有了好的乐器,才能更好地体现人物的内心世界。

这里我们需要注意区别放松和松懈。

放松并不等于松懈。放松是演员充满活力的休止状态,而松懈则是身体完全垮下来了。生活中,有的人走路看起来松松垮垮的,像是四肢和身体主干之间的"螺丝"没拧紧一样,这就是松懈。但演员需要的是放松的预备状态。比如运动员在跑步前要先预备,调整至最好的精神状态,达到一种充满活力的休止状态,这叫准备。演员就是要先达到这样一种状态,然后再去表演。

在上台前，演员要松弛，排除杂念，集中注意力，酝酿好情绪，通过想象代入剧作家所给的文本，这样才能更好地完成创作。松弛有助于帮助演员克服当众孤独的紧张感，所以放松身体是进入角色的第一步。

2.3　演员的观察力如何养成

在《神探夏洛克》中,福尔摩斯首次与华生见面时,就立即根据华生的外在形象,推断出华生是一名去过阿富汗的军医。这里他依靠了敏锐的视觉,透过他的洞察,作出了果断的判断。所以,演员在生活中需要训练敏锐的观察力和洞察力,从而更好地在舞台上创作。

训练观察力有一个很好的办法,就是重复练习。两个人相对而立,互相观察对手,感受对手,A 同学说出一句话,B 同学聆听 A 同学说出的话后,做出反应,重复 A 同学的话;A 同学再倾听 B 同学说出的话,也做出反应;A 同学又重复说同样一句话,B 同学也同样倾听 A 同学的话,这样不断地重复练习这句话。在重复过程中,当 A、B 同学的情绪发生变化,A、B 同学同时根据自己的情绪变化产生的冲突做出语言上的反应,引起一种真

实的本能的感受,有助于 A、B 通过重复练习,使注意力更加集中,更加关注对手,这就是重复练习的主要目的。这只是一个简单的重复练习,以后我们会在这个基础上再加入不同的台词,来训练注意力和观察力。

【课堂片段】

同学 A:"你在看哪里?"

同学 B:"你在看哪里?"(重复)

同学 A:"你在看哪里?"

同学 B:"你在看哪里?"(重复)

同学 A:"你在看哪里?"

同学 B:"你在看哪里?"(重复)

同学 A:"你在看哪里?"

同学 B:"你在看哪里?"(重复)

老师:"虽然只是一句话,但是在相互的交流、碰撞中,你们两个的表情动作和情绪情感都发生了多次微妙的变化,就像是发生了化学反应一样。能不能谈谈你们的感受?"

同学 A:"我先是发现他在看我,就问'你在看哪里'。这样重复之后,觉得越来越生气了,而后又开始好奇他为什么这么说。期间有很多想法在心里涌现。"

同学B："我跟他一样。先是越说越冲动，然后表情、动作都是在跟着他走，就像他头转一下，我也这样转一下，有种连在一起的感觉，情绪也越来越高昂。"

在做重复练习的时候，我们会相互观察，注意对手，从对手那儿得到很多自己想象不到的感受，同时也会产生很多冲动感。这其实就是我们说的要做到"真听、真看、真感受"。希望读者们在做这些练习的时候，要去真实地感受对手作出的反应，关注你们之间的相互交流，这都是非常重要的。

以上是重复练习，接下来我们再找两位同学来做找不同练习（图 2-3）。

请两位同学面对面观察对方，之后再背过身，在身上调整出来三处与刚才不同的地方。转过来之后，再观察对方的不同点，然后通过表演指出不同。

【课堂片段】

同学C和同学D先是观察对方。同学C穿着卫衣、牛仔裤和运动鞋。同学D披散着长发，穿着卫衣和修身裤，运动鞋的鞋带是散开的。而后两人转身背对对手，调整衣服。同学C把一条裤腿挽上去，脱下鞋子，拉开了卫衣拉链。同学D系上鞋

图 2-3 观察对方

带,卷起裤腿,戴上了兜帽。两人举手示意自己已经完成,她们再转过来面对对方。

同学 C:"你这什么打扮呀,下面半条腿光着,上面还戴个帽子,你是冷还是热?"

同学D:"半冷半热。"

同学C忍不住笑出来,说:"好吧,你赢了。"

同学D:"你去哪里了?"

同学C:"我刚从卧室出来。"

同学D:"你整一下裤子,然后把鞋穿上。"

同学C:"好了吗? 现在可以出去了吗?"

同学D:"可以。"

同学C:"那好吧,走。"

两人手牵手离开了舞台。

演员与对手在观察彼此之后,互相关注对方,集中注意力,会产生新的感觉,有助于进入角色,更好地贴近角色。我们来听听她们有什么感受。

同学C:"转过来之后一刹那间,发现她装扮有点奇特,就有点想笑。突然想到她是不是在门口等我。"

同学D:"刚开始是有点紧张,然后慢慢就很自然。"

老师:"慢慢就自然了,也就是说她的观察力提高了,你的关注点在对方身上了。这个时候可能相对来说你的紧张感就会消除一些。"

训练观察力,除了观察自己和对手的感受,还要观察人物生活。生活是艺术创作的源泉,培养生活观察的能力是演员重要的基本功。演员要培养一种良好的观察人物生活的习惯,要长期、不懈地进行生活的观察,较长时间地注意我们周边的人,观察他们的生活方式和行为举止,通过观察别人来感受生活,汲取各种人物行动的素材,加强我们创造人物形象的能力,这样你的表演就可以超出个人的本色,慢慢形成自己的特点。

观察生活,就是要真正到生活当中去获得活生生的人物形象。观察人物,就是要注意人物的穿衣戴帽、音容笑貌、行为举止、语言特色,或者办事的方式等。我们在塑造人物时,要通过长期的生活观察,把人物的鲜明个性原汁原味地模仿到位,通过揣摩,按照人物逻辑去发展他们身上有可能会发生的事,而不是去编故事、编人物。

2.4 演员注意力训练

注意力是演员必不可少的创作素质之一。注意力集中并不意味着精神紧张,而是指全神贯注地做一件事情。当一位演员在舞台上注意力不集中的时候,他就无法关注台上的对手和台上的环境,这样就会影响到观众的观看体验。下面这两位同学的表演片段就是注意力不集中的例子。

【课堂片段】

同学 A 看了同学 B 一眼,问:"最后的笑声剧团?"

"是的。"B 甚至都没有侧过身来看 A 一眼。

"我知道。"说着,A 点了点头,眼睛看向地面。

"是吗?"B 转头看了看 A,又转了回来。

这两位同学需要认真去关注观察对手,做到真听、真看、真感受。我们叫停他们的表演,来做一个改善注意力的抛球练习,要求两人一边说台词,一边抛接小球(图2-4)。如果没有球也可以用其他东西代替。

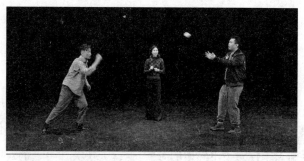

图2-4 抛球练习

"最后的笑声剧团?"A说着,向前上方把小布团抛给对手。

B的身体随着布团运动的轨迹向后下方缩,接到布团后一边抛回去,一边看着A的眼睛,带着礼貌的微笑,说:"是的。"

"我知道。"A笑着又抛了回去。

"是吗?"

"我从来不看话剧这些破玩意,但是我能知道的剧团,说明还是小有名气的。"

B一边抛球,一边倾身,点了点头,笑着说:"我们团的历史

也是很悠久的。"

在抛球练习中,身体会产生不同能量,也就产生了不同的人物性格特征。比如 A 扮演的审查官,他是高傲自大的人,一般他的身体表现为向上、向前的方向;那么相较审查官而言,编剧的身份地位就较低,他心里自然会有一些害怕,他的身体就会表现为向下、向后缩。抛球练习可以使人物的质感更清晰。现在我们把布团拿开,让两人离近一点,再说一遍台词,注意认真感受对方,注意力集中。

"最后的笑声剧团?"审查官问。

"是的。"编剧微微含胸,低着头,很谦卑地看着审查官说。

审查官笑了笑,抬起手,指着对手晃了晃,又收回去,说:"我知道。"

编剧向前倾身,说:"是吗?"又眨了眨眼。

审查官双手插兜,抬头看天花板,表现出不屑一顾的样子,说:"我从来不看话剧这些破玩意。"编剧受惊,眼睛睁大,短促地"啊"了一声。审查官没等他说话,又接着说:"但是我能知道的剧团啊,"审查官一边说,一边笑着指了指自己,"说明还是小有名气的。"

编剧急切地笑着说:"我们团的历史也是很悠久的。"说着,又抬起双手在胸前晃了晃,而后局促地攥在一起。

"你们的团长我认识。"审查官笑着指着他说。

"是……是吗?"编剧双手摊开,局促地笑着说。

"叫刘什么磊呀?"审查官手指了指他,向前微微倾身,语调逐渐升高。

"没这个人,"编剧的头立马晃得像拨浪鼓,"没这个人。"编剧只觉得审查官仿佛要压下来,仿佛即将受审的不是剧本,而是编剧自己,他双手又局促地交叠在小腹前攥着。

老师:"谈谈你们俩的感受吧。"

A:"我能从他对我的反馈上感觉到刺激了。"

B:"刚刚前面感觉各说各的,现在注意力开始在对方上。"

A:"我会感受和注意他的那种情绪变化,再去说我的台词,因为他给我什么反应,我就会有什么反应。"

老师:"也就是说,在表演时,我们注意力必须要集中在某个人身上,要去关注你对手的台词,做到真听、真看、真感受。"

无论在表演,还是平时的生活和学习中,对环境的专注都是十分重要的。为提高注意力,我们还可以做立棍练习(图2-5),这个练习要求演员在一定时间里把棍子立起来,可以在

这个过程中说台词,建议时长十五分钟。这个练习重在过程,不在形式。同学们也可以在平时通过立笔、立鸡蛋等方式来训练自己的专注力,提升自己的抗干扰能力。专注力的提升不是一蹴而就的,需要经过长期练习。只有有意识地、坚持不懈地训练自己的专注力,才能在抗干扰上得到显著的效果。

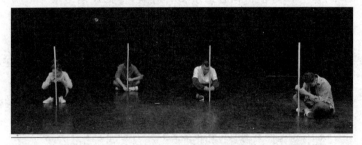

图2-5 立棍练习

为了深化对注意力的理解,我们来看上海戏剧学院的吴泽涛老师的解读。

注意力跟想象力其实是一对元素。斯坦尼斯拉夫斯基在探索表演中的元素的过程中,首先发现了注意力。

为什么我们演员重要?因为表演空间里所有东西都是假的,就我们这活人是真的。那观众为什么相信它们都是真的?就是因为演员。由于你的专注、认真,观众就产生了信念感,就

把假的也变成真的了。这里边就是我们的专注和想象在同时发生。这就是我们今天要讲的注意力。

我们要注意哪儿？首先要通过我们的想象来建立空间，我们要专注于空间，让能量始终不要掉下来。

斯坦尼斯拉夫斯基说过，为了真实而真实是最大的虚假。比如说，一位同学在舞台上演出的时候，他把注意力集中在台下的观众身上时，心里还想着他的父母和朋友在看他的戏，就想着今天我一定要把戏演好，这就已经造成了最大的不自信，也造成了紧张感，他怎么能够在紧张的空间里创作真实的角色呢？这是最大的虚假。

专注就是放松自己，不要思考，就好像脑子里什么都不想，用自己的身体去感受场景和关注对手。那这儿又有另一个问题，演员在舞台上像日常生活一样散漫的姿态，那不叫松弛，那叫松懈。

2.5 演员想象力的边界

如果一名演员具有创造性的想象力,那么他的表演就会显得格外生动活泼。斯坦尼斯拉夫斯基曾经说过:"想象是引导演员的先锋。"无论是在舞台上还是在镜头前,演员都是在运用自己的想象力表演,可见想象力是多么的重要。

在日常谈话中,当我们提到某物时内心常常会浮现出对应的图像,这就是内心视像。演员在表演时一定要在脑海里浮现出对应的图像。无实物练习可以帮助演员更好地寻找到内心视像,训练演员的想象力。

接下来我们请几位同学做一个无实物练习:想象自己在路上遇到一条恶狗,又必须从它旁边经过。他们会怎么做(图 2-6)?

图2-6 无实物练习:想象自己在路上遇到一条恶狗

【课堂片段】

同学A看见了一条到自己半个小腿高的狗,他脱下了上衣外套,抓在手里,一边甩着大衣,发出"嘘"声,让这条狗离自己远一点,一边快速逃走。

同学B正走在回家的路上,他看到自家门前路上卧着一条正在睡觉的藏獒。它的身子随着呼吸一起一伏。他注视着这条狗,走到门前,敲敲门,叫:"妈。"他发现这条狗被吵醒了,有点害怕,又叫一声"妈"。这条藏獒站起来了,正对着他龇牙咧嘴,一步步逼近。他往后挪了几步,一只手做了个赶狗的手势,说:"乖,别

闹啊。"又转头急促地敲门,大声喊:"妈,快开门啊。"藏獒狂吠着,要扑上来,他立马逃开。恰好母亲开门,看到他被狗追着跑,说:"快进来。"他和狗兜了一圈,绕到门口,跳进院子,关上门。

老师:"尽管题目是一致的,但每个人对狗的感受,以及相应的动作和反应都不一样。谁能表演得更精彩,就要看谁的想象力更丰富,谁能更有创造性地去想象出一个空间,谁的细节更多。演戏就是要演细节的戏,而在演戏的时候,有戏则长,无戏则短。有的人很快就下去了,而有的人则会和狗进行交流。我其实特别希望看到的是什么?你有没有看到想象中那条狗的细节?它有多大?什么颜色?你有没有看到它的眼睛和感受?你对它是什么反应?你内心怎么想?你的肢体动作、眼神、呼吸,你和狗之间的关系到底是什么样子的?所有这一切我都特别想看得清清楚楚,我想观众也是一样的。"

同学 C 看见这条狗以后,一边做赶狗的手势,一边嘴里发出"嘘"声,想把狗赶走,狗却冲他叫着,把他逼得往后退,同学 C 一边后退,一边慢慢挪着步子跟狗绕圈,绕过了狗,狗此时发起狂来,撵着同学 C 咬,同学 C 狂奔逃走。

老师:"每个人心中都有一个想象中心,通过这个想象中心寻找六个不同的位置移动方向,分别是左、右、前、后、上、下。有了它的引导,你就会发现自己的身体在不同的位置上所产生

的变化是不一样的。它能够激发演员的创造力,使动作更协调,更有美感、真实感,通过人与狗之间的互动,使表演更真实。"

同学D先是径直走过去,后来又意识到有一条被拴着的大狗,就歪过头来一边眯眼看着狗一边往后退,在狗跟前停下来,微微弯腰冲着狗吹口哨。见狗还在睡,没理他,他又走上前两步,冲着狗吼了一声。大狗立马扑上来,他捂着屁股快步跳开躲过这一咬,而后待在狗能够咬到的区域之外继续挑衅。狗冲着他龇牙咧嘴,他勾勾手指,引狗再过来,指着狗鼻子骂了两句,绕着圈和狗对峙,又伸出脚来勾引狗再来咬他。狗咬不到,冲着他狂吠。他转过身,背对着狗拍拍屁股,绕着圈离开了。

老师:"每个人的想象力不一样,选择的动作也不一样。我们可以看到每个人对待狗的反应,他脑子里面想的就是如何用这些动作,包括道具的使用方法,每个人都有自己的想法。每个人身体的形式相同,但是大小和比例是不同的,所以在行动当中,不同的身体就有不同的想象形体,演员要根据自己的想象力,合理地安排他的每一个动作。像刚才每个人选择的动作就不一样,有人还会用自己的声音喊出来。想象力越丰富,表演的创造力就越强,细节就会出现得越多。"

同学E正在路上闲逛,发现一条小黄狗。小狗一身毛油光

水亮,滴溜溜的黑色大眼睛显得它很无辜。E觉得它很可爱,就缓缓地蹲了下来,半跪在地上,试探伸出手去。因为不知道小狗会不会接受他的抚摸,他的手有些微微发抖。小狗用后腿挠了挠头,发出沙沙声,而后又坐起来。它看着同学E伸过来的手,有点害怕,脖子向后缩了缩,发现同学E似乎没有恶意,就接受了他的抚摸。同学E笑着,摸了摸它的头。小狗眯着眼,很是享受,还高兴地摇起了尾巴。同学E又站起来,吹了声口哨,抬手招呼它跟着自己走。他双手插兜向前走几步,又转过头来,发现小狗停在那里歪着头看着他。他从兜里掏出一小块饼干,扔给小狗。小狗接住饼干,吞了下去,冲着他摇摇尾巴,叫了两声。同学E吹着口哨,又勾手叫它跟着自己走。小狗跟在他的身后,踏着小碎步离开了舞台。

我们说演戏就是要演细节的戏,你的想象力越丰富,细节就会产生得越多,再选择合理的行动来塑造人物,人物角色就能"活"在舞台上。想象力是戏剧的核心,是沟通演员与角色之间的必经桥梁和快速通道,没有想象力就没有艺术创造。在创造性的想象过程当中,演员会通过自身的个人阅历和情感记忆慢慢地走向角色,贴近角色,创造出丰富多彩的角色形象。下面我们再来看看吴泽涛教授对想象力的理解。

图 2-7 吴泽涛老师授课

当演员进入虚构的表演空间时,他首先要探索和发现这个空间里的具体细节(比如温度、湿度、颜色、质感、形状等)。怎么探索的呢?我们身体就像是发动机,通过在空间里大幅度的动作把我的身体唤醒,我就有了觉知,有了觉察,有了感知,我慢慢就有了感受。然后由探索诱发演员自己对空间的好奇心,从而在探索的过程中激活和点燃演员自己的想象力。

从这个意义上讲,演员首先是在表演空间里探索、发现一个或多个具体事物,这一步就是从空间里"索取"或"拿",通过"拿"到的物对演员的感官刺激,引发演员更强烈的好奇,进而

激发演员对空间更细微的探索,从而使得演员在空间中"拿"到更多的具体事物及细节,引发空间与演员之间更紧密的关系,表演空间就是这样在演员的不断"索取"和"拿"中建立起来的。

　　这里边有一个特别重要的概念。我们创造空间,我们到这个空间里边是给予空间东西还是从空间里边拿东西?是拿,我们什么都给不了。我们身体就像一台发动机,就像一辆汽车,通过在空间里大幅度的动作把我的身体唤醒,我就有了觉知,有了觉察,有了感知,我慢慢就有了感受。之前杨老师也讲了五感训练。我们为什么要训练感知?是用感知来把这空间建立起来,那么想象力是在探索空间的过程当中由身体发展出来的,这也正是斯坦尼斯拉夫斯基反复强调的。

2.6 表演预备阶段做什么（一）

这一节我们学习表演前的预备状态。演出失败的最大原因往往就是过于紧张，所以在我们排戏和演出前都必须对自己的身体、声音，甚至心理进行热身运动，目的就是要打开我们所有的感官，集中注意力。我们来看看在即将上场前，演员们会做哪些热身活动。

【课堂片段】

老师："首先我们可以做一个声音训练（图 2-8），来把自己的身体打开，让声音自然释放出来。

"首先躺在地上，放松自己的身体。感受一下你是不是现在把你的重量全部都'扔'在了地板上，感受你身体的各个部位，包括脊柱，和地面之间的关系。口腔微微打开，可以让呼吸

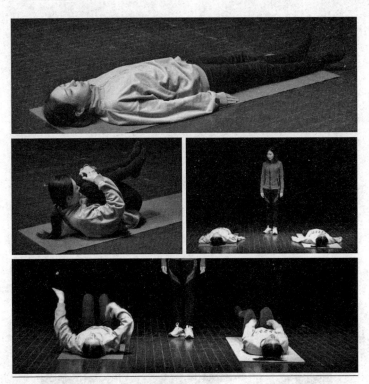

图 2-8 躺在地上进行声音训练

在你的身体里像小河流水一样流淌。

"其次收紧身体,你用你的双手抱着你的膝盖,收紧身体,越紧越好,找到你觉得最紧的一种状态。

"然后放开双手,放松。抖动身体,每个部位都要抖动起

来。同时,口腔打开,可以自然释放自己的声音。

"最后完全放松地躺在地上,把身体交给地面。放松的时候可以把自己的呼吸也自然地释放出来。

"我们再来做木摇马式热身(图2-9)。慢慢地转过身趴在地上,做一个木摇马的姿势。用你的双手去够你的双脚,慢慢地撑开你的膝盖,小腿向后蹬,头部是垂落的,你会发现你像一个小摇椅一样摇起来了,你的身体就会有感觉。嘴巴打开,自然呼吸,并感受自己的呼吸。可以在保持这种姿势时说几句台词。

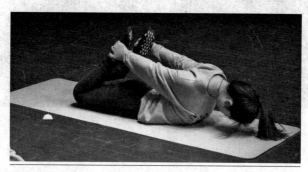

图2-9 木摇马式热身

"而后是婴儿式休息(图2-10)。趴在地上,放松,慢慢地坐到自己的脚后跟处,嘴巴打开让呼吸进来,感受一下你的脊柱和后背的力量,让自己彻底地放松。

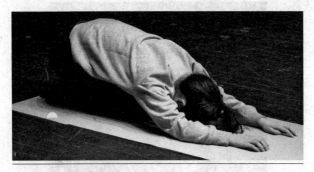

图 2-10 婴儿式休息

"最后过渡到大树式热身（图 2-11）。慢慢地站起来，感受你的双脚和地面的关系，让身体顺着你的脊柱一节一节地慢慢立起来，同时注意感受身体，注意头部是最后才抬起的。然后举起双手，两脚打开，与肩同宽，膝盖微微弯曲，胯部稍向前顶出一些。嘴巴放松，自然呼吸。两个人慢慢地放下双手，慢慢地睁开眼睛。感受到外界环境有什么不一样？两个人转过来面对面，把刚才那两句台词再说一下。在这个空间里面，慢慢地走动起来，边走动边说自己的台词。

"我不知道通过这样的声音训练，包括呼吸和身体的打开，你们自己有什么样的感受，同学 A 先说一下。"

同学 A："我觉得顺畅的呼吸更能带动我整个人的感觉。我从地面上起来以后，眼睛好像能够看得更清楚，注意力也更集中了。"

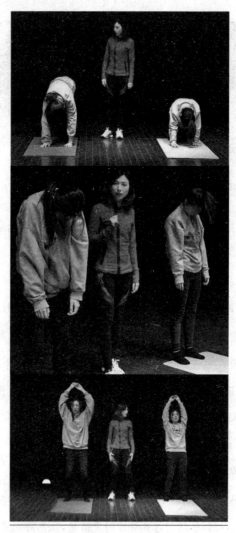

图 2-11 大树式热身

同学B:"我觉得做完热身训练之后,更容易去释放自己的感情,因为我的身体被打通了,不再是一个很僵的状态,我就更容易体会到台词背后的一些情感,更能带动我。"

老师:"其实就找到了一个真实的自己。感受到了自己所有的器官全部打开,这个时候注意力更集中,就很容易放在你自己即将演的角色的台词上了,一会我们就开始演戏。"

同学们,作为表演前的热身活动,我们借助震颤方法来帮助演员最迅速地找到各种真实的自然的情绪,这也会带给我们演员更多更新鲜的感受。震颤方法是一种系统化的教学体系,必须在老师严格的专业指导下训练,才能达到身心合一的效果。刚才我们通过木摇马式等训练方式引导我们的同学找到身体的震颤。那么接下来我们还会用水草式热身(图2-12)来

图2-12 水草式热身

让同学们释放自己多余的肌肉紧张感。水草式震颤的具体过程如下：平躺，用蒲团将臀部垫高，保持自然的呼吸，四肢伸向天空，脚后跟用力向天空顶去，勾脚，身体开始震颤，手指可以扳住脚尖。

接下来他们将会背对背对抗，感受对方脊柱的能量，运用后腰的平衡来帮助自己说台词，快速地找到与对手之间的连接。

这节课的几个专门的姿势，可以帮助大家找到身体的震颤，通过震颤来帮助我们打通身体的各个部位，释放肌肉的紧张感，保持身体的自由呼吸，通过呼吸来连接身体与意识。它能帮助我们演员实现自己身体的自由度和专注力，增强对身体的各个部位，特别是脊椎的感知力，这样我们就很容易找到与自我、与对手以及与空间的连接。

表演前的预备有很多种方法，主要作用都是消除身体的紧张，调整呼吸和身体能量，以做好上场准备。当然了，每一位演员都可以根据自身情况，来找到适合自己的热身方式。

2.7 表演预备阶段做什么（二）

对于不同学生出演的不同片段，我们都会针对性地寻找一套非常有效的热身方法，使同学们快速打开自己的身体，提高专注力，放松地进入角色，在演戏的过程当中充分地释放自己比较自然通透有思想情感的声音，以放松的状态来实现表演的真实感。下面列举了课堂上几组学生的不同热身方法，同学们可以根据自身实际情况选取适合自己的方式。

组合一：跳藏族舞蹈进行热身。

同学 A 和同学 B 表演的是改编后藏族版的《吝啬鬼》中的媒婆和财主（图 2-13）。他们选取了锅庄舞来进行热身，理由是锅庄舞的张力比较大，能把身心放开。这是他们第一次使用锅庄舞来热身，这就需要找到一个连接，以便他们通过跳舞进

图2-13 跳藏族舞蹈进行热身

入角色。

组合二：踏步练习、挥棒练习

同学C和同学D扮演的分别是《喜剧的忧伤》中的审查官和编剧(图2-14)。

同学C的身体下肢容易松懈,他的身体与声音缺少能量,不够积极,而审查官的特点则是稳健,非常有气场、有能量,两者之间还有一定距离。同学D扮演的是编剧,他比较容易慌张,注意力不集中。我们就采取了踏步和挥舞木棍的训练方法来帮助他们进入预备状态。

踏步练习要求上半身的背部肌肉松弛、伸展,胸部向前方打

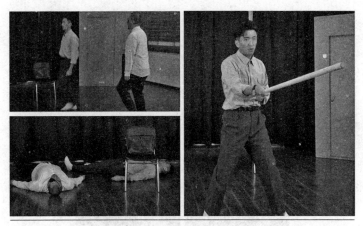

图2-14 踏步练习、挥棒练习

开,保持上半身不摇晃,膝盖放松、稍弯曲,两个手轻握拳,拇指向地面垂直,保持身体的重心不上下移动,注意用鼻子呼吸,踏步强烈地拍击着地板,地板产生的反作用力会破坏演员身体的平衡,因此需要他们两位同学将所有的力量都集中在腰部,最后在踏步的结束点放掉全部力量倒地。挥舞木棍练习要求保持上半身直立不摇晃,膝盖放松,稍弯曲,集中力量在腰部。挥舞木棍时,每挥舞半周就暂停,说出台词,再挥舞半周,如此循环。本练习运用身体、声音和呼吸的结合,使演员的下盘稳健,并促进声音的自然释放。

组合三:体能训练、对抗脊柱。

同学E和同学F分别出演《拿什么拯救你,我的爱人》里的龙小羽和韩丁,他们采用体能训练和对抗脊柱的方法来热身(图2-15)。首先,使用高抬腿和俯卧撑来帮助他们预热身体,

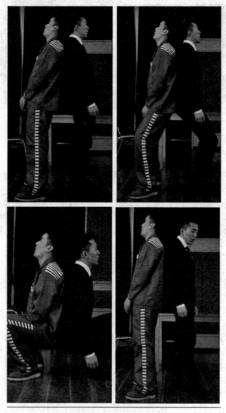

图2-15 体能训练、对抗脊柱

而后他们背靠背相抵,感受自己和对方的脊柱,注意呼吸,感受横膈膜和气息,保持脊柱相抵,逐渐下蹲,再站起,找到一种说话的冲动。这个冲动就从他们的大脑出发,通过他们的行动变成压力,这种压力会带动着他们的声带振动,通过喉咙、口腔、舌头和嘴巴,让他们发声并说出台词。记住要深呼吸,放松下巴,用自己的身体去刺激对方,产生内在的情绪,内心要和对手相连接,最后开始慢慢地进入情绪准备,运用自己的想象力把你带到你的情境当中。

表演前的预备状态有很多种,这里就不一一介绍了,建议根据自己的情况来选取某一种预备方法,让自己快速地打开身体和声音,集中注意力,做好上场准备。

2.8 呼吸在表演中的运用

这节课我们讲呼吸在表演中的运用。

呼吸就像精气神,它是自然存在的。无论我们的呼吸是紧张还是松弛,都说明我们是存在的。呼吸紧张会导致我们只能关注自身,对周围的人和事物的感知和反应迟钝。假设你在演讲时呼吸紧张,那么就只会注意到自身的紧张和尴尬,大脑一片空白,不知道接下来要怎么做。所以我们在演戏时必须保持放松,打开自己的呼吸,通过呼吸来感受自己身体,在呼吸中寻找自我意识,有意或无意地加入声音,通过共鸣腔使声音变得更加洪亮。

呼吸是演员的生命根本,是生命的基础,也是能量的源头。如果演员的身体是一辆车,那么身体的各个肌肉骨骼就是汽车零部件:腹部就像发动机,是呼吸的核心部位;空气就是汽车燃

料,让腹部工作,腹部把动力传递给身体,这就是呼吸和腰腹在整个训练中的作用。呼吸和腰腹的运用是统一、和谐的过程,但是想达到自然状态非常困难。

为了达到自然、流畅的呼吸状态,我们可以采取的训练方式有很多,比如数枣、吹蜡烛、吹纸片、吹吸管或是发"s"音的练习。这里我们以吹吸管和发"s"音为例,来讲解呼吸时的注意要点。

吹吸管练习(图2-16)可以帮助找到呼吸时发力的核心部位,也可以帮助培养放松的呼吸习惯。首先找到一根粗细

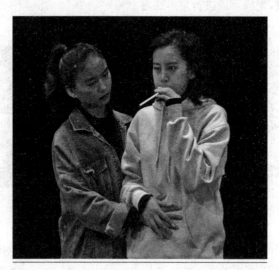

图2-16 吹吸管练习

适中的吸管,而后用嘴唇轻轻地衔住吸管,不要咬住它,否则你会过度紧张。然后开始吹,吹的时候要全身都发力,但要避免身体僵硬。训练正确时,可以摸到小腹的肌肉是收缩的。

发"s"音练习(图 2-17)是腹式呼吸训练法中的一种,它要求我们放松地躺在地面上,缓慢吐气,发出"嘶——"的声音,腹部自然缓慢收缩,吐到最后身体没气了,去寻找身体的震颤源。气息吐空后,自然吸气,腹部会像生气的河豚一样膨胀,保持呼吸流畅,感受气流顺着你的身体、腿部往下走。每次训练做五次呼吸,之后可以进行发声练习。

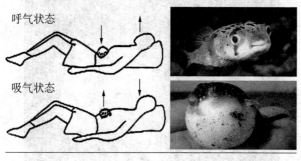

图 2-17 发"s"音练习

我们通过同学 A 和同学 B 的训练,来理解呼吸在表演中的运用。

【课堂片段】

一开始老师没有布置任务,同学 A 不知所措,为缓解紧张,叹了两口气,使呼吸流畅,身体就放松下来了。

我们现在给他们设置一个情景,同学 B 正在吃面,他之前做了一件事情惹怒了同学 A,同学 A 现在要来找同学 B 问罪。

同学 A 呼吸平静地问同学 B:"你是不是又碰我东西了?"

老师:"停。我觉得你的呼吸没有帮助你演戏。在这里做 20 个俯卧撑。一边做,一边说他动你什么东西了,做完以后再演一次。"

同学 A 做完俯卧撑以后,呼吸沉重,气冲冲地跑到同学 B 跟前,质问正在吃面的同学 B:"你是不是又动我东西了?"

同学 B 抬头看了同学 A 一眼,转过头来扒拉两口面条,吸了口汤,又捧着碗站起来。

同学 A:"我跟你说话呢!"

同学 B 无奈地看他一眼:"我没动。"

同学 A 伸手指向桌子:"那我桌上那个东西呢?"

同学 B:"我怎么知道。"

同学 A:"就你一个人有。"

同学 B 往旁边走了两步,吸了口面条,用筷子指了下同学 A:"爱信不信,我真没动。"

同学A向前走两步,紧逼上去:"什么叫爱信不信啊?"

同学B:"今天过来找茬,是吧。"

同学A立马上去搜同学B的身。

同学B:"真没动。你干嘛?诶,小心我面!"

同学A见搜不到,又去翻同学B的柜子:"你是不是藏起来了?"

老师:"停,刚才有什么不一样?"

同学A:"情绪上来了。"

老师:"情绪上来了,呼吸就自然了。一开始你愤怒的时候,情感没有到位,后来做了练习以后,突然发现你就变了。你感觉到他变了吗?"

同学B:"感觉到了,他更疯狂了。"

老师:"其实我们在演戏的时候有一点非常重要,就是当你的呼吸通畅了,呼吸对了,你对这个人物的感觉就对了,刚才愤怒的感觉是不是一下子就找到了?"

同学A和同学B:"对。"

呼吸不仅是声音的动力,也是能量和情感的动力。在表达情感的时候,我们要强调呼吸和情感的关系。比如当你想表现气愤的时候,如果你的呼吸不深入,你的感受就不一定深入。

刚才我们借助运动让同学 A 的呼吸变得急促、深入了,那么他的感受也就深入了。

我们所有的表演都是要在呼吸流畅、身体放松的情况下进行的。演员的呼吸反映着他的身体状况和情感状况,不同呼吸状态下的台词的能量与情感也不相同。每一段台词都有他自己的呼吸模式,呼吸的频率决定了表演的节奏。

2.9 演员的梳洗练习

演员的晨课,即梳洗练习,是指每天早上起来像传统戏剧、戏曲演员一样练功,训练内容主要为形体练习和语音发声。它既是热身活动,帮助我们集中注意力,有助于我们提高学习效率;也是日常训练,能够提升演员的体能、感知力和身体灵活性,使演员形成良好的发声习惯。

晨课是一天活动的开始,它具有开关效应,好的精神状态就要从这个时候开始培养。

首先要做一些简单的四肢运动,如压腿、踢腿、下蹲等,或是进行慢跑和瑜伽,进而唤醒我们的身体,使其更快进入状态。

接下来是发声练习(图2-18)。练习的时候下盘要稳,两脚稳稳地扎到地面上,眼睛平视前方。发声练习的内容包括呼

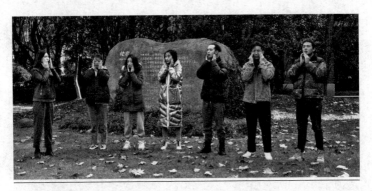

图2-18 发声练习

吸练习、喊嗓、绕口令、训练台词和声乐等等。这里我们列举一些常做的项目,读者可以根据自身情况选择练习。

吹唇:也俗称"打嘟"、"打嘟噜"。闭上嘴,把两手食指放在离嘴角两三公分处,轻轻往上推,然后吹气,使嘴唇相互拍打,发出马达般的声音,注意气息。

弹舌:舌头放松,舌尖轻轻抵在上牙和上颚之间,开始练习发出"te"音,气流只从口腔流出,让气流冲击舌尖,舌头就会自然颤动起来。一开始可能有点难,坚持长期练习,就能够做出弹舌了。

转舌:闭上嘴巴,舌头在牙龈外、嘴唇内旋转,去摩擦你的牙齿,逆时针十圈,顺时针十圈。

拍打按摩脸部:首先轻轻拍打脸部,然后按住你的苹果肌,

用手带动它前后震动,让它活动起来,自然地释放声音。也可以用双手食指和拇指扶住下巴,上下抖动,释放声音,找到自己最舒服、最自然的声音。

开上口盖:下巴保持松弛,抬起上口盖,仿佛你要张大嘴去咬一个大苹果,张到最大的时候停住,感受嘴里的空间有多大。这个练习至少做十次。它可以使声音更加洪亮,具有穿透力。

全身抖动:想象自己是一只全身被雨水淋透的小狗,你要把身上的水都甩掉,嘴巴打开,自然释放自己的声音,在抖动中还可以小幅度跳动(图2-19)。

图2-19 全身被雨水淋透的小狗在抖动

绕口令：

① "八百标兵"绕口令，用于练习咬字。

"八百标兵奔北坡，炮兵并排北边跑。炮兵怕把标兵碰，标兵怕碰炮兵炮。"

在说绕口令的时候并不是越快越好，应该优先保证字音的准确。首先要关注这个绕口令中的爆破音，要爆破得有力量。然后要注意"北"是上声，它的声调是二一四，后面的一个音的调值要比前面的高。

② "数枣"绕口令，用于练习气息。

"出东门，过大桥，大桥底下一树枣，拿着杆子去打枣，青的多红的少。一个枣两个枣三个枣四个枣五个枣六个枣七个枣八个枣九个枣十个枣，十个枣九个枣八个枣七个枣六个枣五个枣四个枣三个枣两个枣一个枣。"这是一段绕口令，一口气说完才好。

台上一分钟，台下十年功。晨课既是热身，也是每日训练的一部分，这就和我们每天洗脸和刷牙是一样的，但是要长期坚持并不容易。这就需要磨练我们自己的意志，锲而不舍，这样才能沉心静气，提高自己塑造角色的能力。

表演技巧训练

3.1 当演员进入舞台行动（一）

表演的基础是舞台行动。舞台行动就是演员有目的地去完成一件事情。它有三个重要的元素，分别为做什么，为什么，怎么做。

我们通过下面一个课堂片段来理解舞台行动的三要素。

【课堂片段】

我们请同学 A 站在舞台上，面向观众站着。

老师："同学们可以观察她的表情和肢体动作。"

同学 A 两脚并拢，两只手抓在一起，先是双唇紧闭，而后又局促地微笑。

老师："同学们感觉到她是不是有点紧张。同学 A 你自己说一说。"

同学A:"有点尴尬,奇怪老师为什么还没发布任务。"

老师:"我还没有发布任务,她自己在台上就不知道该做什么了。这样,你再上台一次,走到舞台中间后计算一道题,四十五加二十三等于多少,然后告诉大家。大家认真看,看看她有什么不一样。"

同学A走到舞台中间,手微微发抖,然后开始扳着手指数数,一边数一边念念有词:"四十五加二十三……四十五、四十六、四十七、四十八……五十五、五十六、五十七……多少?四十五加二十三……六十八!"

老师:"对不对啊?"

图3-1 舞台行动表演练习

同学们:"最终的结果对了。"

老师:"你们有没有观察到她刚上台的时候非常紧张?手都在发抖。你们觉得她在算数学题的时候是不是就不紧张了?当演员在舞台上有任务的时候,心里会充实很多,然后她的动作也活起来了。那么她怎么做呢?她扳着手指开始算数了,这是她的肢体动作;在计算的同时,大脑还在思考着,这是她的心理活动;还有语言动作,她一边算一边说:'到底是多少。'这句话也反映出了她行为的目的,人物在舞台上的一系列的活动都是有目的的。这就是行动。所以当演员走上舞台的时候,必须要知道自己在台上该做什么、为什么做、怎么做,这就是我们说的行动的三要素。"

$$行动的三要素\begin{cases}做什么——任务\\为什么——目的\\怎么做——适应\end{cases}$$

接下来我们来看一段夫妻争吵的表演片段,来进一步理解行动的三要素(图3-2)。

妻子(同学A饰演)温柔地揉揉丈夫(同学B饰演)的肩膀,语气柔和地说:"我跟你说个事儿。"

图3-2　训练舞台行动的表演片段

丈夫："说。"

妻子试探地问："房产证可以还给我吗？"

丈夫抓住妻子的手,甩开,站了起来,背对着A走出几步,又转过身,歪着头瞪着A："你能不能不要再假惺惺的了？"

妻子皱起眉毛,跟上去两步,问："我什么时候假惺惺的了？"

丈夫说："你心里还不明白吗？"说完,他又走开,背对着妻子叉着腰。

妻子追上去,拉着丈夫的手晃了晃,撒娇说："哎呀,不要生气嘛。我就把房产证——"

丈夫立马一把甩开,瞪着她,说："别再这样了。"

妻子恼怒起来,冲着丈夫大喊："我要个房产证,我怎么啦？"

丈夫两手插兜,哂笑着,晃晃脑袋,说:"房产证。你不是想跟我离婚吗?不就是为了房产证吗?"他指着妻子大吼,"我今天就告诉你,离婚不可能。房产证我也不给你!"说完,他去提东西,打算离开。

妻子紧追几步,拽住丈夫,大喊:"我就是要跟你离婚!你把房产证给我!"

在这个片段里,一对关系不和的夫妻为了争夺房产证产生了冲突。他们用了各种的肢体动作和语言动作来完成他们的目的,女孩子前两次用的是软弱的方式来讨好男孩子,等她屡遭失败之后,她的内心产生了变化,男孩子的发怒又刺激了她,使她改变了这种方式,与对方争吵了起来。这些展现了她本能的心理活动,即始终不放弃对房产证的争夺;这一系列不间断的动作也体现了行动三要素的特征,它们具有真实性、生活性和自觉性,这三点是密不可分的。

行动是表演艺术的核心,演员是行动的大师,演员在角色塑造的时候,首先就是要抓行动。舞台行动就是演员有目的地去完成一件事情。它有三个重要的元素,分别为:做什么、为什么、怎么做。行动三要素具有真实性、生活性和自觉性的特征。

3.2 当演员进入舞台行动（二）

舞台行动还包含着内部动作和外部动作，内部动作指的是内在的冲动、欲望、能量、渴望等心理方面的活动；外部动作包含语言、动作、表情、眼神、手势、步态等。用一句话概括，看得见的就是外部动作，看不见的就是内部动作。内部动作支撑着外部动作，他们的关系就是内外合一、身心合一，或者说是灵与肉的合一。它们相互依存、相互影响、相互融合，不可分割。我们将通过讲解课堂片段来理解内部动作和外部动作的关系。

【课堂片段】

韩丁（同学 B 饰演）把文件推给龙小羽（同学 A 饰演），起身离开桌子，背对着龙小羽，两手插兜，松了松领结，长吁出一口

气,尝试把恼怒和厌恶压制下去。

穿着囚服戴着手铐的龙小羽欣喜地拿起桌上的文件,仔细看过又放下,眼里几乎要涌出泪花,对韩丁说:"我特别感谢你,我这条命是你捡回来的。我会用一辈子报答你!"

韩丁越听越愤怒,立马截断龙小羽的话:"一辈子就不用了。一句话就够了。"

龙小羽走上前去,问:"什么话。"

韩丁带着几乎是命令的语气说:"你保证,你出去之后再也不见罗晶晶。这个官司我是为她打的,她说过我帮你打赢之后她就嫁给我。"

龙小羽低头看了看文件,又把文件放到桌上,摇了摇头,说:"这不可能。"

韩丁冷哼一声。

龙小羽紧追两步,对韩丁极其笃定地说:"她会等我出狱的!"

他又走上前去,极其笃定地说,"她会等我出狱的。"

韩丁带着胜利者的笑容嘲讽道:"我告诉你,我们两个明天就要领结婚证了。"说着,把戒指展示给龙小羽看。

龙小羽难以置信地说:"什么?明天就领证了?"

韩丁转头嘲笑龙小羽,说:"对。不好意思。"

龙小羽没想到对方竟然如此欺人太甚，重复道："不好意思？"上前抓住韩丁的衣领。

韩丁被逼的退了几步，反过来用膝盖顶了龙小羽腹部，又顺势补了一拳，将龙小羽掀倒在地，随后起身走开。

龙小羽爬起身，跪在地上，沉默了一会儿，痛苦万分，又坚定了信念，站起身质问韩丁："你用这么卑鄙的手段，换来罗晶晶，你的内心不会愧疚吗？"

这个片段讲的是两个男人为了争夺一个女孩子而产生的冲突（图3-3）。饰演龙小羽的同学 A 看到了对方戴的订婚戒指，又听说对方即将去领结婚证，瞬间受到了极大的刺激，产生了内在的欲望冲动，这就是他的内部动作。因为这股冲动，他上前抓住对手的衣领，这就产生了外部的动作和语言。这就是内部动作支撑着外部动作，它符合生活逻辑，推动了剧情的发展。

我们再来看他们的内、外部动作是如何有机结合的。当同学 A 情绪高涨的时候，他非常冲动地向对方打过去，产生了他的形体动作，但是被对方打倒在地的时候，他那种无奈和痛苦无法表现出来，只好把眼泪隐藏在了内心。但是这个时候我们能看出来，他有一种坚定的信念，一定要得到那个女孩子，他就

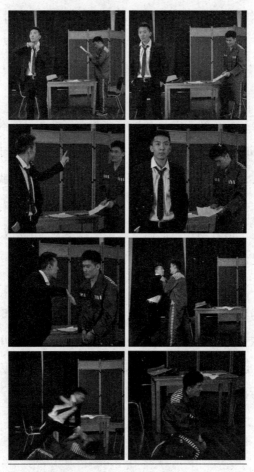

图 3-3 表演冲突片段

控制住了自己的情感,采取了沉默,但他内心活动是非常丰富的,这种外在的沉默就是无言的动作。停顿片刻之后,他又开始说出了后面的台词,"你用这么卑鄙的手段,换来罗晶晶,你的内心不会愧疚吗?"他的心理动作、形体动作和语言动作就这样做到了有机紧密的结合。

语言行动在剧本中具有目的性和动作性。目的性是指角色在说话时都有目的,想要产生某种效果。动作性在于反映人物的内心活动,影响自己和对手,推动情节的发展。我们看到了两个人为了争夺一个女孩子,产生了冲突,他们在行动的过程中产生了语言动作。他们双方都想改变对手,要战胜对手,达到自己的目的。

行动包含着内外两个部分,内部行动是指心理行动,外部行动分为形体行动和语言行动。内部动作支撑着外部动作,它们相互依存、相互影响、相互融合,不可分割。对于初学者来说,必须要透彻地懂得并能熟练地掌握人物的行动,因为舞台行动是演员创作人物的基础。

3.3　怎样进入规定情境

规定情境是指人物在舞台上行动时所处的时间、地点、背景以及发生的事件。规定情境是虚构的,演员必须在虚构的空间里去完成以假当真的行动,规定情境是因人而存在的,没有人就没有规定情境,人在任何时候都生活在一定的规定情境之中。我们将通过赏析下面的课堂片段,看一看同学们是如何表现规定情境的。

【课堂片段】

老师对女同学说:"现在我给你一个即兴表演任务。假设你晚上11点下班,就在回家的路上,突然感觉有人在跟踪你。你快速走回家,到家以后突然有人敲门。你就想象发生了什么,然后表演。"

女同学快速地走回家,关上了门,往房间里走。

老师叫停了她的表演,说:"刚才太短了,你没有把'深夜11点有人跟踪你'的规定情境演出来。注意你的心理活动,并且用你的肢体动作表现出来。你想一想,再来一次,把这个场景表演出来。"

女同学走着走着,觉得不对劲,怀疑地看了眼身后,正欲往前走,又转身望了望来时的路,看见一个黑影正在朝自己走来。她害怕极了,立刻往家里跑去。在家门口又转头望一望,黑影越来越近。她赶紧进入房间,关好门,坐到屋内的椅子上,掏出手机开始打电话求助。她皱着眉,语气急切和朋友说了自己的处境,得到对方肯定答复后,惊魂甫定,但胸口仍随着呼吸一起一伏。

她看了看房门,又不安地盯着手机屏幕,等待朋友过来。这个时候,门被敲响了。她收起手机,迟疑地站起来,往远离房门的方向后退一步。外面有些熟悉的声音响起:"开门,是我。"她眨了眨眼,在想这是谁。敲门人又问了一句:"在吗?"有点像是房东的声音,她慢慢地走到窗前,看了眼窗外,是房东大哥(同学B饰演)在敲门。他又说了一句:"麻溜地,我刚才看见你进门了。"她离开窗前,停顿一下,在想要不要开门,最后走到门口,拉开了门闩。

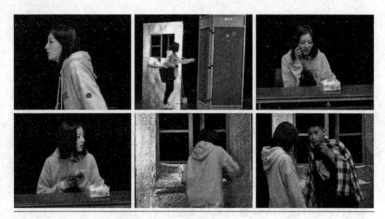

图3-4 表演半夜回家路上被人跟踪的情境

同学B走进屋子,问:"你跑啥?"

同学A低着头,说:"我刚刚以为坏人在跟踪我。"

同学B很自然地坐在椅子上,说:"什么坏人,是我。"

老师:"好,停。大家这次是不是看清楚一些了?她是怎么样通过她的肢体动作来表现她内心的情感?前面因为有人半夜跟踪她,她内心恐惧,于是决定要赶快逃回家,这是内部动作。内部心理动作驱使她产生外部动作。外部动作包括肢体动作和语言动作。她这里产生的肢体动作是逃跑和赶快进屋,语言行动是打电话求助。她所有的内外部动作都直接或间接反映了'半夜回家路上有人跟踪她'的规定情境,所有的动作也

都是因为这个规定情境而产生。所以说,演员所有的动作都是为了回答什么是规定情境。"

既然所有行动都是对规定情境的回答,我们表演时就必须要真实地感受规定情境,在规定情境中生活。为了弄清规定情境,演员一定要通过剧本台词和设定认真挖掘剧中的事实、事件。无论是剧本明确写出的还是没有写出的信息,演员都要根据直接或间接生活积累的素材来创造性地展开想象,使规定情境更加丰富、具体。也就是说,在创作的时候一定要从生活出发,从自我出发,真实地去感受当下的环境。

3.4 怎样展现人物关系

这节课我们学习人物关系。我们通常说演戏就是演人，演人就是演人物关系。无论是即兴表演，还是剧本表演，我们首先要找到自己的角色，理清你的角色和其他角色的人物关系是什么，然后在表演中体现出来。

演员怎样体现人物关系呢？首先我们要了解规定情境，辨别人物在做什么，然后分析人物之间是什么样的关系，辨别人物关系的特征，最后在行动中去相互影响，推动人物关系的发展，我们要通过交流去探索对手到底想要什么。我们将通过讲解一个课堂片段来理解如何在表演中体现人物关系。

【课堂片段】

同学 A 进入房间，同学 B 立即从椅子上起身，向同学 B 问

好:"你好,审查官先生。"

A打量了他一番:"你好。你是? 来这儿受审的吗?"

B点了点头:"啊,是的。"

A:"自我介绍一下,我是奉国民党中央委员会的委托,从本月起担任这里的文化审查官。"

B立马伸出手去:"你好,审查官先生,我叫顿珠——"

A打断他:"不必了,为了避免公事私办,我把编剧的名字划掉,我们以后就以职务相称。"

B:"哦,明白了,我是编剧。"

A走到桌前拿起一张文件看了看,问:"你是……最后的笑声剧团?"

B:"是的。"

A笑了笑:"我知道。"

B:"是吗?"

A坐在桌前,抽出一份文件,说:"我从来不看话剧这些破玩意儿,但是我知道的剧团,说明还是小有名气的。"

老师:"停,你们两个是什么样的人物关系?"

A:"我是他的上司之类的。他是来审查剧本的。我是相当于机关单位那种官员。"

老师:"他是审查官,那你是谁啊?"

B:"我是编剧,希望他审核通过我的剧本。"

老师:"你是有求于他的。但是我看不到你们的人物关系,能不能调整一下?在上场的时候,你可以感受一下,为什么这儿没有人,人去哪里了?然后审查官突然间进来,即使你不能马上辨别他是审查官,但是你感觉这个人肯定熟悉这里的环境,你内心会有一些感受。还有,他说自己是审查官之后,你的变化是什么?另外别忘了,你有求于他,代表全剧团的人过来希望他能够通过剧本。你再想一想,我们再来一遍。"

同学A进入房间,同学B立即从椅子上起身,脱帽,向同学B问好:"你好,审查官先生。"

A打量了他一番:"你是?"

B躬身,手里局促地捏着帽子,说:"我是来审查剧本的。"

A:"哦,你好你好。"

B:"您是?"

A双手插兜,神气十足地说:"奉国民党中央委员会的委托,从本月起我担任这里的文化审查官。"

B立马鞠了一躬,说:"哦,你好,审查官先生!"

A伸手想从桌面上拿起茶杯,说:"你是?(B抢在审查官之前把茶杯奉上)编剧?"

B又躬身点点头,说:"啊,是。"

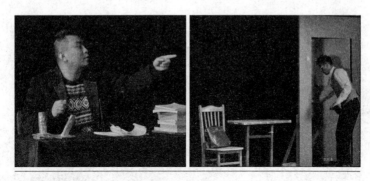

图3-5 在表演中体现人物关系

A走到办公桌前拿起一份文件,说:"好的,你应该是那个……"他扫了眼文件,"最后的笑声剧团?"

B点点头:"是的。"

A坐下,声音里带着笑意,说:"我知道。"

B依然躬着身,说:"哦,是吗?"

A指了指门,说:"把门给关一下。"

B忙不迭地走去关门。

编剧想达到获取剧本审批通过的目的,他就必须要讨好、说服审查官。在听到同学A介绍说自己是审查官的时候,同学B的身体质感发生了变化,他的整个身体都下沉,语言也变得小心翼翼,他讨好审查官的动作特征,也就体现了出来。审查官

是官员,他的神态举止表现出对编剧的不在意,体现出他们之间强与弱的关系。

在分析角色之间的关系时,演员要从剧本中找到自己所要扮演的角色以及和其他角色之间最基本的事实是什么。我们说有的人是朋友关系,也有的人是夫妻关系,还有的是情人关系,等等,我们作为演员就要把这种关系和关系的特征演绎清楚,让观众能够看得出来。

3.5　演员之间的交流与适应

生活中处处有交流,例如聊天就是一种交流。在戏剧表演中,交流通常指的是人与人之间或者人与物之间的给予刺激、接受刺激和反应。交流从形式上可以分为自我交流、与想象的对象交流、无对象交流、与对手交流,以及与观众交流等。适应是指相互给予、相互影响所采取的方式。在表演中,交流和适应无处不在。

我们可以通过传球游戏和"杀人"游戏来练习交流与适应。它们都可以有效地训练我们的交流工具,使演员在塑造人物时达到形神兼备的效果。

首先是传球游戏(图3-6),几个人站在一起,围成一圈,相互随机传球,一开始是只传一个球,后面加到多个球。在传球的时候,要看着对手的眼睛,自身的动作要体现出美感,抛球时

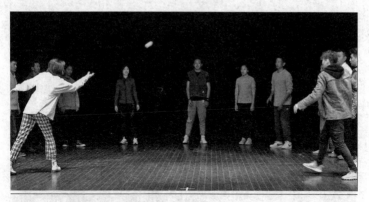

图 3-6 传球游戏

还要注意整体感,传出去的动作要有一个延伸。它还要求演员保持在场感,注意力要完全集中,不能有片刻的分心。

传球游戏可以锻炼身体的平衡能力,也刺激演员调动自己身体的能量,建立一种辐射和接受交流的习惯,即演员从对手那里获取能量,将其转化为自己表演的能量,再将这种能量辐射出去。这有助于演员在人物的交流互动中,制造富有生命力的气场。

第二个练习叫"杀人"游戏(图3-7)。游戏参与者被分为裁判、杀手和普通人。裁判决定谁是杀手。杀手要通过注视对手并眨眼来杀死所有的普通人。普通人不能低头也不能眨眼睛,如果实在坚持不住了,可以快速地调整自己的眼睛。普通

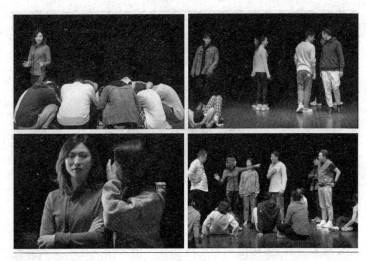

图3-7 "杀人"游戏

人被"杀"了,要过10秒后再倒地,尽量躺在场地边上。场上还未被淘汰的普通人如果怀疑某人是杀手,就可以向裁判告密。如果猜测正确,裁判出声提醒被猜中的杀手,该杀手退出游戏。如果杀手被全部指出,游戏就结束。首先所有人抱头蹲下,头朝内围成一圈,裁判围这个圈子走,用手指点出哪几个人是杀手。然后所有人站起身,自转三圈,在空间内任意随机走动。杀手可以开始杀人,普通人可以检举,直到有一方全部被淘汰,游戏结束。

眼神也是一种心灵上无言的交流,它在镜头前的表演中尤

为重要。眼神杀人游戏可以训练眼神接触,在这个过程中,演员通过眼神将自己的情感放射给对方,对方接受后转化为自己的行动,这也是一种能量交流的过程。

交流和适应的创造就是对人物心理的挖掘,我们在交流当中最有力的工具就是眼睛。

接下来我们来看一个小片段,观察这两个同学是怎么进行交流与适应的。

【课堂片段】

女生坐在长椅上时而看看手机上的时间,时而又看看周边,焦躁不安,她和男朋友要在这里约会,但对方怎么还不来。

过了一会儿,男生拿着一杯奶茶,一边吹口哨,一边走过来,一屁股坐在女生旁边,把奶茶递给女生。女生立马转过头去,双手抱臂,不想搭理他。男生想去拉她的手臂,女生一把甩开,说:"别碰我!"

男生又把奶茶往女生跟前递了递,说:"我给你买了一杯奶茶。"

女生赌气说:"要喝你自己喝,我不喝。"

男生又往女生旁边挨了挨,双手捧着杯子放在女生腿上,说:"我好不容易买的。就喝一杯嘛。"

女生把男生推开,说:"天天迟到,我都不想说了,拜托你离我远一点。"

老师:"停。第一,男生是知道自己迟到了,但你的歉意我没有看出来。第二,女生既然不想理他,前面可以不跟他说话,用你的动作和眼神告诉他你生气了,直到你特别想说话的时候再说话。我们再来一遍。"

女生看了看时间,放下手机看看周围,生气地嘟起了嘴,又看看时间,叹口气,把手机摔在座位旁边,嘟囔了句:"天天迟到。"她又提了提鞋子,听见脚步声,一看男朋友在从远处往这里走,立马抱着手臂,转过头去,不想搭理他。

男生看见女友生气了,把奶茶藏在身后,慢慢走过来,蹲在女生座位旁,把奶茶递给她。

女友看了他一眼,又往旁边挪了挪,又抱起手臂。

男生见女生给他让了位置,就坐在女生身边,尴尬地笑着,想把奶茶递给女生。

女生瞥了他一眼,立马站起身,走开。

男生见这样不管用,就把奶茶放在长椅上。走到女生旁边,非常愧疚地看着女生说:"我迟到了,对不起。"

女生绕过他,坐在长椅上,抿着嘴,翻起了手机。

男生把奶茶吸管口打开,双手奉上,眼神里都是请求。

女生扫了眼他的眼神,审视里面有多少真诚,又抬手把男生的手扫开。转过头,看向一边。

男生眨了眨眼,说:"我真的不应该迟到。"

男生抓住女生的手,晃了晃女生的身子,恳求道:"就原谅我这一次好不好?老大。"

在交流与适应当中,形体和语言的表现力是非常重要的。心灵的交流总是细致、微妙而深刻的。只有当心灵交流与肢体和语言有机融合,特别是眼睛和面部的表情做到真正地传情达意时,才能完美地建立内外部的交流与适应。

3.6 演员的记忆训练

记忆包含有文本记忆、动作记忆、五觉记忆,还有情感记忆。本节课我们将重点讲述动作记忆、感觉记忆和情感记忆的训练方法。

什么是动作记忆呢?我们请一位同学做一个动作,模拟物件的形状,同时说出来这是什么,在做练习的时候可以半蹲,一手叉腰,一手抬起,一边做动作一边说出"茶壶",那么第二位同学在模仿第一位同学的动作和语言之后,自己再创造出一个物件,也就是说他总共要模拟两个物件的形状,第三个同学既要模拟前两个同学的造型,又要做出一个自己的造型,后面的同学以此类推。做到最后一名同学之后,再从第一个同学开始新的一轮模仿练习,此时他要把第一轮同学们做过的所有动作都做出来,再加入一个新的动作,以此类推,一直到继续不下去

为止。

感觉记忆包含五觉,即视觉、听觉、触觉、味觉和嗅觉。感觉记忆既是我们对真实感觉的回忆,也是我们对感官刺激的一种反应,它能直接地唤醒某个人或者某个物的视像,能够快速地结合角色的需求,满足塑造人物的需要。但感觉记忆受到空间、时间、场景、情感、故事的约束,具有局限性,它不是最好的表演手段。我们必须要培养和更新对感觉记忆的使用,它会更好地帮助我们塑造人物。

训练感觉记忆的方法,比如说同学 A 设想一种带有浓烈味道的东西,感受这种东西带给自己的心理体验,然后用表情和肢体动作自然地表现出来,并将其传递给下一个人。其他人要去观察同学 A 的表现,猜测对方拿的是什么东西,传递这种感官上的感受。如果传递的东西是吃的,每个人在传递的时候都要吃一口,而后表现出对自己的影响。

【课堂片段】

同学 A 捏着一个东西咬了一口,递给同学 B,搓了下鼻子,发出一声满足的叹息,显得十分过瘾,然后开始搓手。

同学 B 接过这个东西,尝了一口,脸都皱到一起了,开始吸气,用手扇风,叫了一声,捏着它递给同学 C,然后又用袖子去擦

舌头。

同学C微笑着接过,他看着这个东西咽了两口唾沫,眼一闭,把它整个塞进嘴里,刚嚼一口,眼睛眉毛全都拧巴到一起,嚼第二下立马就忍不住吐了出来,吐着舌头,开始扇风。尽管同学A和B也还在努力扇风,想减轻辣味对自己的影响,但见到他这样也还是忍不住哈哈大笑起来。

老师:"同学们吃的是什么啊?"

同学A:"泡椒。"

老师:"看他的感受,他吃的肯定是辣的了。你们每个人吃的感受都是不一样的。我想问一下,在你们每个人吃刚才的食物的时候,你们的感受是来自于哪里?"

同学们:"来自于想象。"

老师:"那么想象是从哪来的?"

同学们:"记忆。"

老师:"记忆就是去回忆之前发生的事情。你曾经吃过非常辣的东西,然后你这时候回忆起来了,然后你再把它演出来。"

演员除了要记忆台词和动作之外,最重要的就是情感记忆。情感记忆是通过对生活长期的观察所积累的一些情绪体

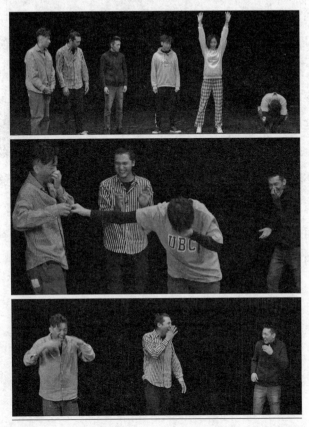

图 3-8 训练感觉记忆

验。我们通过一个故事来理解情感记忆的使用方式。

在一次表演中,同学 A 要向同学 B 说一件非常令人痛心的事情,他需要找到一种合适的情绪体验,但一开始怎么也找不

到痛苦的感受,就只好强行挤出表情。他的嘴巴紧闭,眼睛瞪大,眉毛拧在一起,才刚刚对B说出一句台词,他和B就都笑场了。而后老师引导A找到这段台词应有的情感,并且找到与之对应的自己的生活经历,A选择把自己爷爷去世时的情绪带入到这段台词里,再次表演的时候,情绪就活了。

这在我们的表演技巧里面叫移情,就是把自己回忆中的情绪体验带入到当下表演的情境当中。情感记忆是演员能够重新生活在舞台上的基本技巧,可以帮助演员呼唤情感和激情,从而更好地塑造人物,它是一种能够唤起与剧情有关的所有情感的有效方法。

3.7 展现情绪也需要技巧

这节课我们学习如何展现情绪。展现情绪是需要技巧的。

接下来我们来看看几位同学的表演片段,看一看他们是如何展现情绪的。

【课堂片段】

这个练习的情景是:假设你的女朋友即将离世,这时候你得知了这个消息,从外地赶回来看她。

同学A看着病床上的女友,以手掩面,但他实在找不到那种情绪,只好下场。

老师:"是一下子找不到感觉吗?为什么?"

A:"好像不能一下子找到那种极度悲伤的情感,我想象不到女友即将离我而去的感觉。"

老师:"嗯,这一节确实有点难。同学B准备上场。"

同学B用手捂住自己的嘴,想要压抑自己啜泣的声音,他慢慢走到女友的病床前,然后半跪下来,再次捂住自己的嘴,不让自己的声音发出来。他又转过身扒着病床旁的椅子,大口吸气,多次眨眼,挤自己的眉毛,想引出自己的情绪。而后又跪在病床前,嘴巴一开一合,想说些什么。但他还是找不到情绪,于是也提前下场。

老师:"没关系的,要展现这种情绪还是比较难的。如果是要表现大哭、痛苦、悲伤等等这些场面,都需要演员带着对应的情绪上场,这就需要演员运用一些技巧。同学C准备上场。"

同学C眉眼里含着忧郁,慢慢地走到病床前,怔怔地看着床上的女人,然后坐在椅子上。他叹了口气,眼里闪着泪光。看着床上背对着他的女友,泪水模糊了双眼,他仰起头,想努力抑制,但是泪水还是不断涌出。他拂去眼泪,起身坐在女友身边,抬头看向远方,想起自己和女友的过往种种,不禁小声啜泣。他双手交叉,抵住额头,痛苦不堪(图3-9)。

老师:"你刚才是用什么样的方式让自己的情绪情感得到爆发的?"

C还沉浸在情绪中,说话有些哽咽:"通过想象力,并且我也有过这样的体验。"

图 3-9 展现痛苦不堪的情绪

老师:"就是说通过想象力和移情。我能感受到你是由内向外的一种情绪,当然其实演员在情绪爆发的过程当中,还是要有一定的理性控制的。"

C:"刚刚强制自己跳出来一点,因为太深的话,会有点失控。"

在生活中我们通常说情感是不可控制的,可是在舞台上的情感是可以控制的。演员可以控制角色的哭和笑,不能一切都跟随着人物的情感走,展现情绪也需要理性的控制。当一个演员情绪过激,又没有理性控制的时候,很容易发生危险的舞台事故。

展现情绪的技巧有多种：一、情绪是行动的结果，通过执行行动诱发情感；二、使用移情，把自己回忆中的情绪体验带入到当下表演的情境当中；三、通过生理的刺激，比如拔鼻毛，使五官难受，自然产生情绪；四、听音乐，让自己沉浸在情绪中；五、通过想象，但并非所有的演员都能够马上把自己的想象力与以前的情绪连在一起。

展现情绪的技巧并没有我们想的那么简单，还需要我们不断地学习和探索。

3.8 舞台上的格斗演艺

舞台打斗技巧能够帮助演员有步骤地、安全地制造舞台幻觉,让观众感到仿佛是在观看真实的格斗。这节课我们将学习舞台格斗中三个技巧。第一个技巧是打巴掌,第二个技巧是挥拳,第三个技巧是抓头发。在舞台格斗中容易出现危险,请大家不要轻易模仿。

在进行舞台格斗之前,请同学们记住以下三点:第一,要热身,防止关节扭伤、肌肉撕裂;第二,要在安全的情况下进行;第三,一定要做到注意力集中。

在舞台打斗中,有三个保持安全的技巧,第一个技巧是保持距离,要先确认好安全距离后才开始表演;第二个技巧就是要及时反馈,当演员 A 用力表演的时候,演员 B 就要给予相应的反应,在对手打你的同时你要发出疼痛的声音,作出相应的

表情;第三个技巧就是要保持眼神的交流,为防止对手忘记设计好的动作,必须要保持眼神交流,以便在对手忘记动作的时候,立即采取措施,以免受伤。

打巴掌时,两人要保持安全的距离,打人者要盯着被打者的鼻子抽下去,被打者自己顺着被打的方向,快速拍手掌发出声音,而后一手捂脸,作出被打的表情。两人在此过程中始终要保持眼神交流,为对手的动作起到提示作用,以免受伤。

挥拳的要求和打巴掌的要求类似,不同点在于打人者作出击打声音。打人者在打击对手的同时,用另一只手锤自己的胸脯发出声音。

抓头发时,要求抓人者把一只手的拳心贴在被抓者的头顶,装作抓人的样子。被抓者要抓住抓人者的拳头,顺着这个拳头移动的方向自己移动。在这个过程中,要注意与对方的互动、感受和交流。在实际表演中运用这些技巧时,要辅以演员的眼神体现、惊叫以及疼痛感的表达,这样就可以营造出舞台的真实感。

我们来看一个格斗表演片段,学习如何把这些技巧运用到表演当中(图 3-10)。

【课堂片段】

同学 A 拎着一个包走在路上。同学 B 从他身后接近,然后

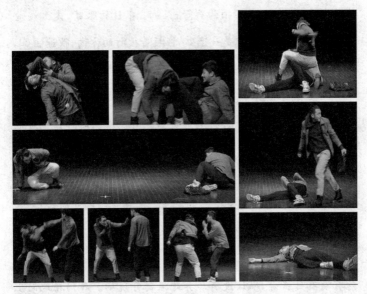

图3-10 格斗表演片段

一手拳心贴在A的头发上往后移动。同学B表情上表现出痛感，用手抓住A的拳头，顺着拳头移动的方向往后仰。同学B把贴在A头发上的拳头向前一挥，A立即向前倒去，包也随之甩在地上。

B赶快跑上前去抢包，身体挡住B的腿部，形成借位。B虚蹬一脚，A捂着肚子，顺着他踢的方向后撤，作出疼痛的表情，一手撑着地板，一手捂着腹部，倒在地面上。

A和B同时起身，A阔步向B逼近。B的痛感还未消失，身

体重心靠下，表现出害怕的样子。A盯着B的眼睛，走到安全距离，对准B的鼻子就是一巴掌，B顺着被打的方向，快速击掌，作出击打声音，然后一手捂脸，作出痛苦的表情，开始求饶。

A还在逼近，表情上看似已经放松了戒备。B立即一个勾拳打过来，同时用右手击打胸部发出声音。A同时作出痛苦的惊叫，顺着被击打的方向单脚跪地倒了下去。B又走上去，借位打了一拳。A再次尖叫，侧躺在地面上。B把A扯到一边，单膝跪地背对观众，看似是坐在A的胸上。A在被扯的同时蹬脚，显得疼痛更为真实。B开始交替挥舞双拳，A随之大声尖叫。

B站起身拿走包，冲着A啐了一口，一边走一边左顾右盼，看有没有目击者，确认没有后奔跑着离开现场。A仍在地面上捂脸躺着，痛苦地扭动呻吟，最后失去意识。

在上面的表演片段中，他们运用了舞台格斗的技巧，同时伴随着演员的眼神体现、惊叫以及疼痛感的表达，这样就可以给观众营造舞台的真实感与趣味性。

3.9 运用想象力进入角色

演员在拿到剧本、找到自己的角色之后,首先要分析角色,设想角色的外貌和心理。构思角色的过程就是寻找心象的过程,即找到人物的内、外部特征的过程。

我们将通过一个催眠练习的片段来展示如何运用想象力进入角色(图 3-11、图 3-12)。

【课堂片段】

指示:坐在椅子上,全身放松,手臂放松,自然地耷拉在身体的两侧,你的头部找一个舒服的位置靠着,腿部也放松,放松到你自己感觉坐得很舒适,不要交叉腿。在这种松弛的状态下,开始注意力集中地想象,你上了一只船,慢慢地向里面走去,你看到了一个小门,推开门,向里面望去,角色就坐在那儿,

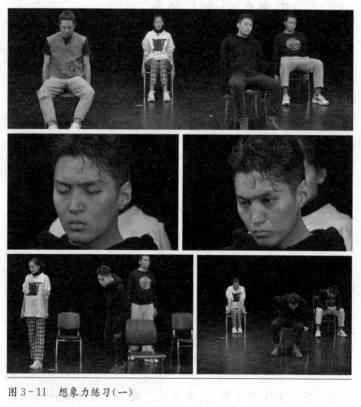

图 3-11 想象力练习(一)

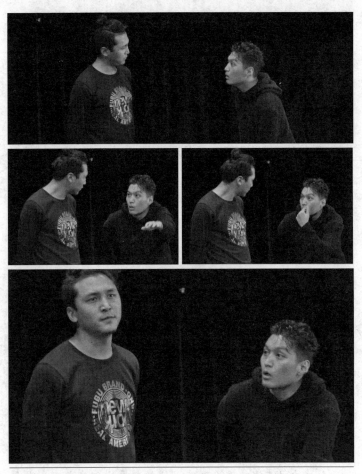

图 3-12 想象力练习(二)

把他的形象放在自己的头脑里。你可以慢慢地站起来，想象他是怎么样走路的，在你自己的身上体现他的肢体动作，用这种方式在周边走一走。想象他是什么样子的，要如何体现在你自己的身上，让他慢慢进入你的身体。想象他是用什么节奏说话，你现在想说什么话，如果看到你想说话的人，用自己人物的感觉跟他讲话。如果想要坐下，就带着你人物的感觉坐下。

同学A从座位上缓缓地站起来，一只手扶腰，另一只手颤抖着，拄着拐杖站了起来，驼着背，颤颤巍巍地走到同学B面前，抬头看着B，用苍老沙哑的声音问他："你见到我儿子了吗？"

B是一名身材高大的海员，他背着手，站得笔直，问B："你儿子是谁？"

A仰着头看着B："我儿子，就是航海士。"

B："航海士？不认识。"说着，他背起手大步走开。

A颤颤巍巍地追上去："不认识？"

B背对着A摇摇头："不认识。"

A依然不肯放弃，依然向B走去，说："那你见过他吗？在海上。"

B有些恼怒，说："我根本就不认识他。"

A继续问："他就这么高点，"他抬起手比划，"长……长得跟我一样。"说着，用颤抖的手指指了指自己。他的眼睛一直盯

着B看,希望得到一个肯定的答复。

B:"我真不认识。"

A依然坚持问:"你好好记一下。"

B看着他,一字一顿地说:"我真不认识。"

老师:"请你们谈谈做完这个练习之后的感受。"

A:"我可以很具体地感受到他的情感和他的外在表现。我可以看到他的头发,他怎么样去看对方的眼睛,是斜向上看,或者是仰着头看。这些都可以体现他的人物性格。"

B:"看到了我们平时塑造角色时看不到的一些很细微的东西,我感觉这个方法很好用,中间我也飘到自己的想象中去了,就有点太嗨了。"

老师:"刚才做练习的时候,我能很明显地看到A的身体前后发生了很大的变化,能展开说一说吗?"

A:"我想象在一艘船上看到了一位老爷爷,他一直在到处寻找他的儿子。他漂流到一片海上,碰到了一个过路人,我是这样想象的。"

老师:"也就是说,想象力可以帮助我们快速地进入人物的外形,找到角色的身体变化。"

这个练习的关键在于集中注意力,放松身体地去想象,让

想象力带着你去旅行。想象力会带着你走进虚构的空间。在那里,你要注意力集中地去寻找你的意象。让意象掌控你,它会引领着你出发。在你进入想象的身体之后,你要慢慢地发现你的角色的新变化,比如说他的眼睛、表情、头发的颜色,他的神态、步态,每个肢体的细节等,然后通过你走路的神态,慢慢地接近你想象中的角色的状态,由内向外地去体现肢体上的动作变化。你要勇敢大胆地进入新角色的身体里生活。在你站起来之后,你的身体会有一系列的行动变化,你就成为了那个角色,角色就活了起来。

这个练习的重要性在于,你可以找到自己的外在形象和内在心理与角色之间的不同,所有的不同都是你未来创造角色练习中的挑战。你要越来越深入地接近你的角色,朝着角色方向去变身或化身。记住,不是简单的模仿,而是化身。

3.10 运用动物模拟进入角色

动物模拟训练,是指演员从模拟动物开始理解角色的性格,从中找到人和动物之间的联系,赋予人物动物化的心理行为,创造出趣味幽默的人物性格,进而塑造人物形象。

动物模拟训练具体的步骤为:首先,根据自己的角色来选取一个相对应的动物,从观察动物的外部入手,感受动物的外貌和内心,逐渐接近它,并外化体现动物;其次,运用想象力对动物进行拟人化的呈现,最后扮演人物(图 3-13、图 3-14)。

【课堂片段】

指示:所有人先全部放松地躺在地上。在你脑海里浮现一种动物的形象,让它慢慢地具象化。你开始想象动物的头部、身体、尾部和它的脚,它是怎么走路的,它会出现什么样的叫

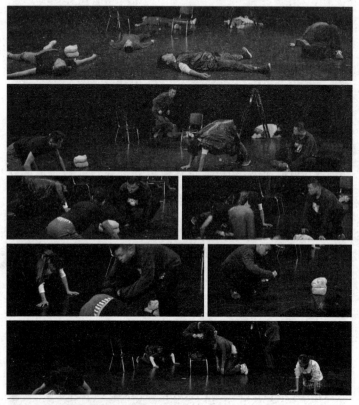

图 3-13 动物模拟训练(一)

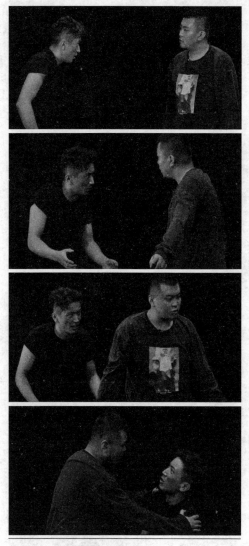

图 3-14 动物模拟训练(二)

声。你可以拥抱它一下。然后模仿它的坐姿慢慢地坐起来。用你的眼睛来观察周围。你现在已经是它了。可以加入你的声音。也可以试图让自己走两步。

同学A化身成了一只被链子拴着的狗,冲着旁边缓慢爬过去的甲鱼(同学B)吠了两声,而后又和同学B对峙。同学C化身成了一只大猩猩,他箕踞在地上,对自己的鞋子感到好奇,捶打并拨弄鞋子,而后又手脚并用地爬到A附近。此时有一个矿泉水瓶子被传过来。A和B立马争抢起来。C看到这个情况就挥舞着两只拳头把他们俩驱散开。A趁势抢走了那个瓶子,当它是肉骨头,两手扶住瓶子,开始啃咬,而后又将瓶子拨给C示好。过了一会儿,A又冲着D狂吠。C挥舞着双拳,把A赶到一边,而后登上椅子,把D按在地上,又用手揪着他的衣领提了起来。

指示:慢慢地回到你那个角色的人物心理中。可以直立,慢慢地把这种角色的感觉带进去,可以说话,延续刚才动物的感觉,保持住刚才你眼睛和身体的感受,看到对手之后可以开始说话。

同学A慢慢地站起身,微微驼背,慢慢地挪着步子。

同学C用两只拳头抵着地面,发力让自己站了起来,打开背部,然后活动一下肩膀,沉稳地踏步向前走,他的眼睛机警地

扫视着周围,斜眼瞥见了 A,说:"你怎么还在这?"

A 躬身的角度更大了,带着恳求的目光,说:"审查官先生。"

C 背对他说:"赶紧给我离开这里,"又转过身来强调,"听到了吗?"

A 声音沙哑,精神状态糟糕得可怕:"您能告诉我这剧本当中哪里写得差吗?我改。"

C 不断逼近 A,用手指向一边:"这全部都是问题,我已经懒得跟你说了。你赶紧给我走。"

A 被逼得往后退,又向前挪一小步,两手摊开:"但是您不能告诉我这都得改。"

C 转身离开:"听到没有?这全部都是问题,这已经不是改不改的问题。"

A 立马跟上,乞求道:"您给我一次机会行吗?我好好下去改。"

C 瞪着 A,逼得 A 直往后退:"还需要机会?"

A 眼睛斜向上盯着审查官:"是啊。"

C 抓住 A 的肩膀:"你到底需要几个机会你才能满足?!"

A 被压得身体弯曲幅度更大了:"审查官先生。"

在以上片段中,同学 A 和 C 从动物当中的大猩猩与狗之间

的关系,想到了角色间强与弱的关系。借着这个训练,同学们可以很好地认识动物的性格,进而扮演人物的性格。

动物模仿练习要抓住动物的形象特征和形体的自我感觉,既模仿形象,又模仿神态,做到形神兼备,要领会一种动物不同于其他动物的动作特征,进一步地让动物人性化,加以再创造,找到感觉后可以说台词,进入到剧本片段表演。

动物模拟训练既是进入角色的有效途径,又是非常有趣而有效的性格训练。在动物模拟当中,我们之前学的元素:演员的观察力、模仿力、想象力、表现力、创造力和幽默感等都可以得到充分的发展。

3.11　即兴表演如何运用技巧

即兴表演是一种没有剧本的表演,是演员技能当中最重要的部分。即兴表演能够开发演员的情感和想象力,会释放你的直觉,唤起你的情感,并找到和对手的连接。

我们来看看三个同学的即兴表演片段,一起了解这种表演形式。

【课堂片段】

坐在桌子前的女生愁容满面(图 3-15),叹了一口气,又拿起面前的酒杯(矿泉水瓶盖),一口闷下。然后一手扶额,一手拿起手机,开始咬牙切齿地给某个人发消息,还不住地叹气。

男生 A 走过来拍了她的肩膀,指了指她旁边的位置,问:"我可以坐在这里吗?"

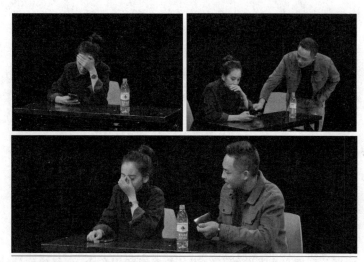

图3-15 即兴表演(一)

女生瞥了他一眼,说:"随便。"然后翘起二郎腿,身体侧向远离男生的一边,揉着鼻梁骨。

男生A看着女生,一边漫不经心地把玩手中的手机,一边对她说:"怎么了?我看你心情好像有点不好,要不我陪你喝几杯?怎么样?"

女生立即和他干了一杯,又抓起了手机。

"怎么了?"男生问。

"有事儿。"

"我看着你一个人在这里心情很不好,所以就过来和你聊

一下,不行吗?"

听到这话,女生嘲讽地笑了下,然后两只手支撑着头部,审视着他。

披着皮夹克的男生B见状立马走过来,对男生A说:"哎,兄弟,干嘛呢?"(图3-16)

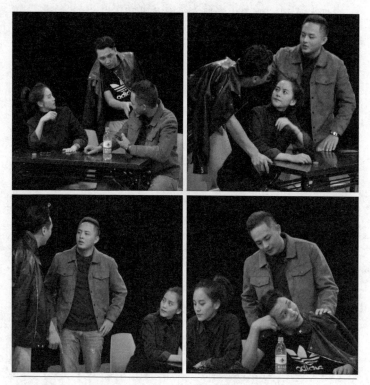

图3-16 即兴表演(二)

男生A:"干正事。"

女生撇嘴,摇摇头,嘲讽地笑了笑。

男生B又质问:"我女朋友,你在干嘛?"又拍了下女生,说:"你也是,你在干嘛呢?"

女生转过身来怒视男生B。

男生A问:"他是你男朋友吗?是吗?"

女生指着男生B的鼻子,又指向男生A,说:"你,还有你,最好别惹我。"而后又一手支撑着头部,谁也不打算理。

男生B一手撑着椅子,一手撑着桌子,俯视女生,说:"哎,他是谁啊?"

还没等女生推开,男生A立马一把把男生B推开,说:"她是我先看到的。"站起身,逼近男生B。

男生B立马接上:"你看到的?那我走了。"

男生A摆摆手,说:"走。"

男生B指向没有座位的地方,说:"你坐在这儿啊。"

男生A:"走。"

男生B:"那我走啦。"

女生两只拳头砸在桌面上,转头向斜上方怒视这两个人。

男生B立马占据男生A的座位。坐在女生旁边,挑挑眉,挑衅地说:"我走啦。"

男生A:"起来,这是我的位置。"

男生B做了个鬼脸,没有搭理他,反倒是又转头猥琐地笑着向女生搭讪。

男生A走到男生B和女生中间的位置,要跟男生B吵架。

男生A吐出一个字:"滚。"然后立马操起酒瓶(矿泉水),泼向这两个人,往桌面上一砸,大骂:"干嘛啊!你们两个!"(图3-17)

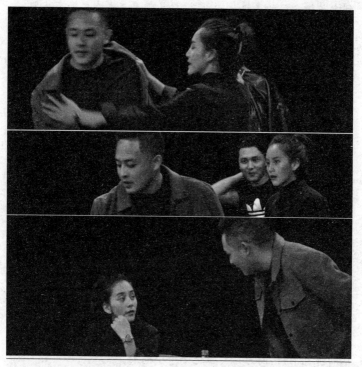

图3-17 即兴表演(三)

男生A后撤两步。

男生B先是"哇哦"一声,转头对上了女生愤怒的眼神,立刻起身后退两步,和男生A站在一起。

女生怒极反笑,朝着他们走过去:"不是说认识吗？来呀,来呀。"说着,推了男生B,又推了男生A。

男生A整理整理夹克,抬手指着女生,说:"好,你牛。"又走到桌前把自己的手机收回口袋,转头瞪着正在窃笑的男生B。

男生A猛地拉开椅子,坐回桌前。

男生B朝着男生A晃了晃头,揶揄男生A,示意他和自己也都该离开了。男生A抬手指着男生B,似乎是在说,搅我好事,要你好看。男生B讥笑着下了场。

男生A本来想走,还是不死心,又转头一手撑着桌子,轻佻地说:"可以加个微信吗？"

女生回:"滚。"

娄艺潇点评:"好。这段非常精彩。这段咱们人物关系抻得还是挺清楚的。一个心情非常不好的女孩子在这独自喝闷酒,有一个花心男上来骚扰她,又来了一个搅局的,假装是她男朋友。你们处理得也挺好的,他说自己是女生男朋友,女生这边也让我们看出来他并不是,这两个人都想靠近女生的。最后水洒得也不错,因为需要推进一个小高潮。"

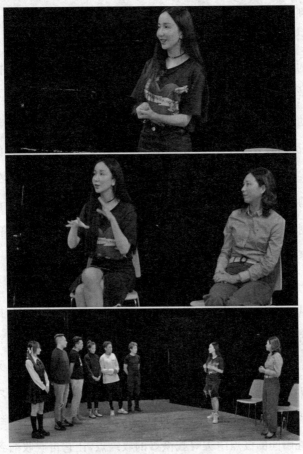

图 3-18 娄艺潇老师授课

在即兴表演中,演员一定要理清自己的人物线,演好人物关系,想清楚我是谁、我在这干什么,做到真听、真看、真感觉和

真判断。

在这里和大家分享几个即兴表演的小技巧。首先,要使用你的大脑,但不要过度思考,不要提前设定你的台词和动作;其次,在你使用自己的身体的时候要尽可能地舒展和放松,可以主动地做一些不同的动作;然后,多关注和对手之间的交流与适应,你们会产生一些化学反应;再次,尽可能地运用你的情绪,当你有情绪的时候,就戏剧化地改变你说话的内容,产生不同的感受;最后,你还可以使用道具,它可以帮助你更加专注地去创造一个故事。除此之外,还可以使用声音、空间感和音乐,等等。

虽然是即兴表演,但是演员还是要接受训练的。演戏一定要和生活的状态保持一致,如果不训练,在观众面前表演时,肢体就会因为紧张而僵硬,无法在剧中真实地生活。这里推荐一下情绪转换训练,要求演员在短时间内快速进行大笑和大哭之间的转换,这个训练要去寻找情绪爆发的最高点与最低点之间的转接,也就是说演员要用自己的身体扩张自己的情绪到极点,在瞬间的极点中去寻找微妙的收缩点,让它再次收缩到极致。平时要通过这样不断的练习来提高对于即兴表演在场感的反应适应性。在训练中,不要求入戏,只是考验身体机能极端转变的能力,使身体具有快速转换情绪的能力。

3.12　在生活当中如何运用表演技巧

生活即舞台,人人是角色。如果你是一位白领,那么你的表演空间在职场。如果你是一位教师,那么你的表演空间是在教室。如果你是一位医生,你的表演空间也许在病房。我们每个人不知不觉都在表演,可能你还没有意识到的时候,你已经是生活舞台上的一名演员了。无论你身处什么样的戏剧情境中,提升自我、从容工作、优雅生活都是我们应该追求的。

演员就是要用自己的声音和自己的肢体,来塑造一个人物。那么如何进行塑造呢?首先要认识自己,我们这次摘录一段训练的片段,来讲解如何认识自己,认识自己的身体。有几位来自不同学校的老师参与了这次课程,当他们站在这个舞台上的时候,其实就已经形成了一种表演方式。

我们首先来观察他们的自我介绍。

沈家林:"各位老师下午好,我来自上海市建筑工程学校,我的名字叫沈家林,我从事的是体育教学,我个人的专长项目是武术项目,毕业于上海体育学院,也很高兴认识大家。"(说话时,他的拳头紧攥,声音发抖,腿一直在晃)

杨佳老师:"沈老师是跟体育有关,我感觉他是学武术的,因为我观察到他说话时拳头握得非常紧,他一定是搞武术或者来自体育学院的。我还听到他说话时的声音有点抖,他的腿也一直在动,这是紧张。"

黄景华:"各位老师下午好,我也是来自上海市建筑工程学校,我是教数学的,平时的话喜欢运动多一些。"(说话时,嘴唇紧张,右手一直在晃荡)

许老师:"我已经从事了……就是说有30年教龄了。25年前我一直从事幼儿教育的,现在从事管理岗位了。"(侃侃而谈)

杨佳老师:"非常好,我觉得她很稳。许老师刚才说尽量不让自己紧张,她做到这一点了。基本上上部稍微有点紧张,就是她的手稍微有点发抖,其他的我觉得非常好。并且她说话有对象感,所以这可以让她减轻很多压力,可以放松下来。"

刘广明:"我叫刘广明,来自闵行区社区学院,我是心理学老师。在心理学上我们经常会研究生活中怎么样会幸福,其实在我们的心理治疗过程中有两个疗法,一个是音乐疗法,一个

叫情景剧。"(右手拿话筒,左手做手势辅助表达,左手抬手时先做了一个竖起大拇指的手势,又接着做其他手势。)

杨佳老师:"非常有自信,你们看到了吧。我觉得他特别棒,一定要学习他的自信。并且他说他研究心理学的,我们表演专业和心理学专业是一家人。我觉得后面的老师好了很多。刚才我说了,我们要教几个放松身体的小技巧。

"现在请老师们两人一组上台互相拍打身体。请注意,如果对手双手交叠放在腹前,一般是说明他比较紧张,还没有完全得到放松,我们需要松弛下来。然后我再要求一点,我希望我们每一位老师注意,你的嘴巴是要呼吸的,要打开,让它呼吸,让呼吸自然地流到你自己的身体里面,让它循环,不要憋住呼吸。你们会发现特别紧张的人,他的呼吸一定是憋住的,所以我们让他把呼吸打开。

"拍打完以后,现在跟着我稍微慢慢地活动,放松自己的脊椎。头部和脖颈保持放松,身体顺着脊柱慢慢地弯下腰到底部,然后再慢慢顺着脊柱直起身,别忘了嘴巴要打开,呼吸,我们的能量就随着气流在我们身体里一直在流走着,这样你就可以用你的身体去说话去表演。

"日常生活中跟别人交流的时候,我们也要使呼吸流畅,不可以憋住。你们紧闭嘴巴的时候,肩膀就会紧,肩膀一紧,脖子

也跟着紧,然后腿也发抖,手也发抖,眼皮一直在动,这都是紧张的表现。所以我们要松弛,呼吸非常重要。这里有一个小技巧,我们可以想象自己全身被雨水淋透,你要把身上的水都甩掉,口腔打开,全身抖动起来。是不是感觉有变化,跟刚才不一样了,因为现在身体放松了,然后你的呼吸也自然流畅了,你有没有发现自己的声音更实了?

"让自己的声音变得流畅有很多方法,也有一系列的训练。但是最简单的就是让你的双脚直接踩到地面上。比如说我现在马上就要去参加一个演讲,或者是我马上要去参加一个非常重要的会议,或者我要表演的时候,请你在上台前做一个小技巧,就是脱掉鞋子,让你的双脚落在地面,我们的能量就开始从脚心起来了,在这个时候找到能量。我的眼睛首先也是放松的,是平视的。然后你觉得你哪儿紧张,就把哪儿的压力给削减掉,比如说我觉得我的肩膀紧张,我就拍打肩膀,让血液流通起来,你的声音慢慢就流通了。我们说演员最主要是靠自己的身体来说话,靠身体去演戏,当然了还有语言,但是我们的声音是来自于我们的身体,所以说首先要放松我们的身体来唤醒我们身体的意识,这是第一步。

"我刚才讲了,我们今天的任务是找到我是谁,我为什么站在这儿,无论是表演,还是在我们日常生活当中,都是要先认识

自我,要知道我是谁,尽量使用一些小技巧,来帮助我们在日常生活中保持放松。有了放松的身体,就可以预备好做重要的事情了。我们再来看看表演中的各种元素在生活中的应用。

"我们再来玩一个游戏,两个人一组互拍打膝盖,你要拍对手的膝盖,同时也要保护你的膝盖不被对手拍到。"

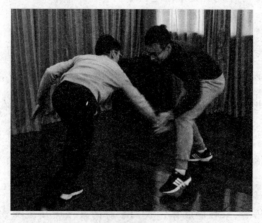

图3-19 相互拍打对方膝盖

杨佳:"你们从中得到了什么样的感受呢?"

刘老师:"愉快和放松。"

黄老师:"感觉投入进去了。"

杨老师:"什么是投入呢?就是做一件事情时注意力集中,也是帮助我们消减掉平时的压力和紧张感。他刚才专注于要

去拍打对手的膝盖,对手在保护自己的时候,要做出更快的反应,必须有强大的专注力。还有什么?"

徐老师:"敏捷度。"

杨老师:"对。所以希望大家多去想一想和这个有关的,这在我们表演当中称为交流与适应。就是两个对手要演戏。比如我对刘老师说今天中午吃饭了吗?"

刘老师:"吃了。"

杨老师:"那怎么肚子还叫?"(抬手指刘老师的肚子)

刘老师:"可能是肚子有点不舒服。"(说着,揉了揉自己的肚子)

杨老师:"你们看,我们这就是交流与适应。我们在日常生活中就需要这样的。我们演员在舞台上是有规定的台词的,而日常生活当中我们没有台词规定,我们俩都是即兴的感受,但也是需要正常的交流与适应的。往往交流最主要的工具是什么呢?语言、眼神和肢体。我们平时的表演素质里面表演的基本的一些元素,在我们日常生活当中都是非常实用的。"

生活就是一场场戏剧,人生大舞台,最出色的演员和最忠实的观众永远都是自己。要学会放松感受生活。用表演温润一生,就一定会收获更精彩的人生。

经典剧目排练

4

4.1 我们都来围读剧本《罗密欧与朱丽叶》

这一节我们讲的是围读剧本。当一位演员拿到剧本选取了角色之后就要开始读剧本，演员对剧本的第一印象非常重要。首先找一个安静的环境，像一个普通观众一样一口气读完，而后在导演诠释之前，演员要做剧本角色的分析，建立一个初步认识，之后我们就可以进行围读。围读的时候要根据自己对角色的初步印象，逐步加入演员的情感、神态、表情、动作、节奏等，让自己贴近这个角色，并赋予角色台词以灵魂，让角色走进演员，丰富角色的情感，使角色变得鲜活起来。

下面我们看一下同学们是如何围读剧本的（图4-1）。

【课堂片段】

老师："我们今天读的是《罗密欧与朱丽叶》的剧本。凯普

莱特是同学A,凯普莱特的族人是同学B,罗密欧是同学C,提伯尔特是同学D,朱丽叶是同学E,奶妈是同学F,舞台提示同学G来读。"

舞台提示:众仆退后。凯普莱特、朱丽叶及其家族等自一方上。众宾客及假面跳舞者自另一方上,相遇。

凯普莱特:"诸位朋友,欢迎欢迎。"

提尔伯特:"正是他,正是罗密欧这小杂种。"(大声)

凯普莱特:"别生气,好侄儿,让他去吧。(和气地劝解)瞧他的举动倒也规规矩矩。说句老实话,在维洛那城里,他也算得一个品行很好的青年。我无论如何不愿意在我自己的家里跟他闹事。你还是耐着性子,别理他吧。我的意思就是这样,你要听我的话,赶快收下怒容和和气气地,不要打断大家的兴致(轻柔)。"

提尔伯特:"这样的一个贼子也来做我们的宾客,我怎么不生气!我不能容他在这儿放肆!"(赌气)

凯普莱特:"不容也得容!(冷哼一声)目无尊长的孩子。我偏要容他。嘿!谁是这里的主人?"

罗密欧:"要是我这俗手上的尘污,亵渎了你神圣的庙宇,这两片嘴唇,含羞的信徒,愿意用一吻乞求你宥恕。"(没有显示出情绪,字正腔圆地读词)

朱丽叶:"信徒,莫把你的手儿侮辱,这样才是最虔诚的礼数;神明的手本许信徒接触,掌心的密合原胜如亲吻。"(带入情绪)

罗密欧:"生下了嘴唇有什么用处?"(逐渐找到情绪)

朱丽叶:"信徒的嘴唇要祷告神明。"

罗密欧:"那么我要祷求你的允许,让手的工作交给嘴唇。"

罗密欧:"啊,我的唇间有罪。感谢你精心的指摘,让我收回吧。"

朱丽叶:"你可以亲一下《圣经》。"

奶妈:"小姐,你妈要跟你说话。"

罗密欧:"谁是她的母亲?"(生硬地读)

朱丽叶:"恨灰中燃起了爱火融融,要是不该相识,何必相逢!昨天的仇敌,今日的情人,这场恋爱怕要种下祸根。"(心事重重)

老师:"好,同学们。刚才我们读的是《罗密欧与朱丽叶》的片段,没有通读全剧。我听出来了,有一些同学带有对于角色的初步认识,有的同学只是把语言台词朗读出来。但是我其实是希望同学们怎么做呢?先不说普通话咬字归音的问题。你们看到文字以后会有自己的初步感受,请你在朗读剧本时体现出自己对文本的初步感受和对角色的初步理解。"

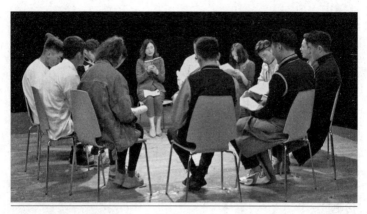

图 4-1 围读剧本

在建立剧本的初步认识之后,我们开始加入演员的情感、神态、表情、动作和节奏等,进行创作。

我们再来看如何分析剧本。

我们演员的任务就是塑造人物形象。我们必须要在和导演分析的基础上,或者是与导演的共同研究下,通过自己的分析,真正认识和感觉到剧本内在的、深藏在文本之下的精神实质,目的是使演员在规定情境中按照角色逻辑的行动进行解构。它的具体内容体现在几个方面:第一是时代背景;第二是规定情境;第三是中心事件;第四是矛盾冲突;第五是主题思想;第六是贯串行动与最高任务;第七是风格体裁。通过这七个方面贯穿一个主题来完成最高任务,实现揭示中心思想的目

的，也是最高境界。

构思角色的过程就是寻找心象的过程，也就是找到人物的内、外部特征的过程。在这个过程中，可以由内到外，再由外到内，通过里外有机结合的途径去构思角色的形成。由内到外就是在心中构思角色形象，把内部的情感转化和外部的肢体、语言相结合，然后将其体现在自己的内部心理和外在的肢体、语言动作上，使自己化身成为角色。由外到内就是通过改变自己外在的肢体行动和外部形象，走向人物内在心理，这时候外部条件增加了，内部能量也会随之提高，使角色更有生命力，更加逼真。里外有机结合的途径，是指演员将角色的内部情感与已有的客观肢体、语言相结合，让角色形象更丰满。

角色的态度系统和行动系统也是十分重要的。什么是态度系统呢？人对生活中的一切人、一切事物都有态度，当你看到一件衣服特别漂亮，首先形成条件反射到你的感官里面，你的心里就产生了对它的态度，你心里就会想要接触它、拥有它，当你的态度体现出来之后，你就会用行动去表达，这时候你所表达的过程也就是行动系统。

4.2 寻找角色的自我感觉:《吝啬鬼》

演员在读完剧本之后,已经对自己要扮演的人物有了初步的认识了,接下来就要通过角色所有内外在的情感和特征,用自己的身体去理解和体验这个人物的情感和特征的真实感,走进角色,贴近角色,也就是寻找角色的自我感觉。那么让我们来看一个片段。

【课堂片段】

同学们把莫里哀的经典剧目《吝啬鬼》改编成了发生在藏区的一个小故事,即将进行排练,他们先是布置好了场景、化妆、穿上了藏族服饰,然后跳起了锅庄,同时用藏语唱歌,开始用藏语表演。

媒婆(同学 A 饰演)笑嘻嘻地对老爷(同学 B 饰演)说:"老

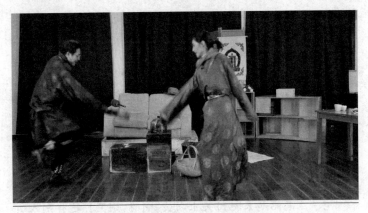

图 4-2 改编经典剧目《吝啬鬼》(一)

爷,可以借点钱吗?"

老爷侧过身看她,说:"钱啊,没钱。"说着捋了捋袖子,捏着念珠走到神龛前祭拜。

媒婆马上凑过去,又被老爷不耐烦地推到一旁。

老爷说:"不要站在这里。"

媒婆揣着手,看着老爷的脸色,谄媚地笑着,说:"三万块钱就行。"

老爷抓着手里的念珠,说:"我真的没钱。卓玛的事情,谢谢你帮我。再见。"说着做了一个请的手势,又背过身去,想让媒婆赶紧离开。

媒婆又跟着他说:"我不能没有钱,不然买卖就赔了。"

老爷说:"对了,到点了。我得念经,你先走吧,不送。"说着又走到一旁的沙发上盘腿坐着。

媒婆马上追上去,说:"求你了,没钱我活不了。"

老爷说:"别打扰我。"说完,闭着眼,左手拨动念珠,右手转着转经桶,嘴里念念有词。

媒婆还是继续乞求,说:"别这样说,求求你。那两万块,行吗?"眼看老爷不理她,就开始蹲在地上一手捂脸,大声哭起来。

老爷立马站起来把门关上,说:"啊呀,别哭!这样别人听到了不好。"说着,往另一侧的桌子走。

媒婆止住了哭声,斜着眼睛观察老爷。见老爷不能装作无视她了,赶紧又凑上前去,伸出一根指头,说:"求你,就一万!"

老爷立马回绝:"真的没有,你这样没用,我真的没钱。"说着开始擦桌子。

媒婆立马帮忙把桌上的物品抬起来,同时说:"就一万块,求求你。"

老爷只想立马赶她走,就又装作祈祷,说:"对了,我在这里给你祈祷,祈祷你早日借到钱。"说着,开始跪拜神龛。

媒婆赌气地说:"你要是今天不借我钱,我就不走了。"说着,看老爷还是没有反应,就提起篮子,作势要走,装作不经意地说一句:"我听说卓玛好像生病了。"

老爷立马追上来,急切地问媒婆:"什么,卓玛生病了,她病得厉害吗?"

媒婆又笑嘻嘻地回:"你借我一万块,我就跟你说。"

老师:"好,可以了,你们俩刚才用藏语表演,是什么内心感受?"

B:"觉得刚才是自己跟她说话,已经完全进入角色了。"

A:"老师,因为我们是少数民族,说自己方言演戏的话会比较顺利,比较容易进入角色。如果说普通话的话,有点障碍,并且有时候会不理解语句的意思,就只能干巴巴地说,表演上就会有问题。"

老师:"那你们说藏语的时候表演会特别自如,对吗?"

A和B:"对。"

要想获得人物的内外部自我感觉,首先就要认真地研究人物的行动与规定情境,那么行动的目的往往已经决定了人物的大致感觉,具体的感觉体现在人物的行动上。这位媒婆向老爷来借钱,她是为了还债。为了达到这个目的,她通过外在的形体动作和语言手势等体现出来,我们看她身体收缩,通过感觉揣摩,盼望老爷同意,这些都是和向老爷借钱的行动联系在一起的。在感受到老爷不借钱给她的时候,她失望、不高兴,产生了心理上的反应,得到了相应的感觉状态,那么作为演员就要

深刻地挖掘人物的心理活动,这也是非常重要的。

角色自我感觉的建立,不一定都是从内到外的路线,常常是由从外到内的逆方向的突然接通与顿悟。这两位演员为了寻找角色的自我感觉,他们用了西藏的锅庄舞,并且选择用藏语带入来寻找感觉,还有空间环境的布置以及他们的藏族服装、道具、化妆等等,都会产生很好的由外向内的反刺激作用。这样引起他们心理上的反应,就会使他们的创造信念感增强,最后形成角色的真实感受,把它运用到自己塑造的角色当中。同学们,演员寻找角色的自我感觉,可以从剧本中排练中去寻找,还可以从最后的剧场合成的综合元素中去寻找,最终形成角色的整体感受。

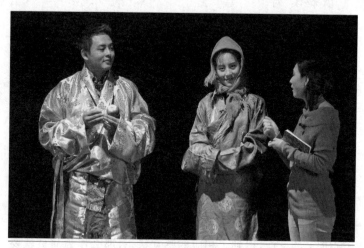

图4-3 改编经典剧目《吝啬鬼》(二)

比起平时排练,舞台合成中会有更多元素能够帮助我们塑造人物,比如服装、化妆和道具。我们再来看看服、化、道是如何在舞台上辅助演员找到自我感觉的。同学 A 扮演藏区的媒婆,为了体现身份,她在脸上点了一颗明显的黑痣,穿着亮色的衣服。为了体现媒婆的审美水平,故意选择了颜色完全不搭的头饰和衣服。同学 B 为了体现自己扮演的是有钱的老爷,选择了贵族穿的纯丝的金色衣服搭配红腰带。这个老爷又很吝啬,为了体现这一点,同学 B 就设定自己在这一幕之前从别人家做客回来,从他们家顺手拿了一个红苹果揣在怀里,以便更好地塑造人物。在舞台合成时,演员应当注意利用相比平时排练要多的这些元素,用心地设计我们自己的角色。

正确的人物感觉能帮助我们演员更好地理解角色,从而来组织人物的行动线,使我们的角色具有真实的内在生命。获得人物的内外部自我感觉的方法是认真研究人物的行动与规定情境,行动的目的决定人物有什么样的感觉,然后体现在外在行为上。外在行为再促进内在心理的变化,循环往复。要进入角色,我们既可以从内到外,改变自己的心理状态来进入角色,找到角色的行为方式;也可以从外到内,改变外在环境,如服、化、道,进而获得信念感,形成角色的真实感受。

4.3 演员在生活中的体验:《集结号》

演员塑造人物形象的根据,一方面是演员通过剧本分析产生的对角色的认识和理解,另一方面是演员生活体验所获得的生活素材,这点尤为关键。

为了创造出有血有肉的活生生的人物形象,演员需要去体验生活,找到角色的真实感受。演员体验生活的方式有三种,分别为直接生活、间接生活和想象。

直接生活就是演员亲身经历过的生活体验。2017级西藏班的巴珠同学在饰演《集结号》中断臂军人梁子的时候,就采用了直接生活的方法。为了使人物更加真实自然,他从断臂的行为动作入手,用一根带子把自己的左手臂绑了起来。用右手完成生活中的一切事情,比如说在生活中模仿角色断臂的状态去打水(图4-4)。体验角色生活后,巴珠进入了梁子这个角色的

图 4-4 表演断臂的状态

状态,而后又回到了舞台上进行表演。我们来看看梁子倒酒的表演片段,来感受"断臂"生活体验对巴珠的表演所产生的影响。

【课堂片段】

梁子用右手将在脖子上挂着的行军水壶取下。他用牙咬着壶盖,起固定作用。右手旋转壶身。等到瓶盖不那么紧了,他就身体微微后仰,用胸口顶着壶底,右手中指、无名指和小指捏着水壶上部,用食指和拇指旋开壶盖。他用右手食指缠绕并压住壶盖上的系带,以免瓶盖乱晃,然后弓着身子向墓碑前的杯子里倒酒。尽管细节很多,但是巴珠的一切动作如生活般流畅、自然而真实。

有的戏是可以去体验的,有的戏就没有办法去体验,比如扮演智障人士、自杀者和杀人犯等。这时候我们应该怎么做呢?这时候就要运用间接生活和想象。拿扮演智障人士举例。我们要去查阅相关资料,比如文字报告和影视纪录片,并观察生活中智障人士的外貌形象和行为举止方式,进而为表演提供素材,这是间接生活。那么运用想象力的方式是怎样的呢?首先要有信念感,从内心里相信自己就是一个智障人士,不要在

意旁人的看法或是感到拘束,行动一定要放得开。然后运用想象力,去想象并感受如果自己在剧本规定的情境下成为这样的一个人,他将会是什么样子的,又会做哪些事情,并通过内外部动作体现出来。

演员在体验生活时需要注意,既要观察与模仿角色的外部形象,又要对角色的内心生活和思想感情进行深入感受和体验。这是因为尽管角色的构思来源于生活,但不等于对生活的复制。演员在塑造人物的时候,一定要做到角色内、外部的统一。

4.4 表演不要只演结果：《半生缘》

情绪是行动的结果。演员不能只演最后的结果，而应该通过肢体行动和语言行动把人物的内心活动展现出来。演戏就是演行动中细节的戏。细节处理得越好，戏就越感人。我们将通过一个课堂片段来感受细节处理能够产生的效果。

【课堂片段】

这节课同学 A 和同学 B 在排练《半生缘》片段。

屋内一片狼藉。妹妹顾曼桢（同学 A 饰演）跪在地上，手里抓着匕首，身体不住地颤抖，她听见门外的脚步声，立马瑟缩着躲在床后。

脚步声的主人正是姐姐顾曼璐（同学 B 饰演），她脸色阴郁，端着一盘食物走到门前，先是听了听门内的动静，然后走进

房门,环顾四周,发现了缩在角落里的顾曼桢。她将手中的餐盘放在旁边的桌上,蹲下来,伸出手,先是试探地碰触,然后贴在妹妹的背上。

妹妹转过身来,惧怕地看着姐姐,手里仍然紧紧地抓着匕首,不住地颤抖。

姐姐用右手轻柔地摸妹妹的脸颊,试图安慰她。

感受到脸颊上传来的姐姐手心的温暖,妹妹这才扔掉匕首,像是溺水的人抓住救命稻草一样紧紧地抱住姐姐。

老师:"好,停一下。先跟大家说一下你们饰演的角色。"

A:"我饰演的是妹妹顾曼桢,我在前一个晚上被姐姐的丈夫强暴了。"

B:"我饰演的是姐姐顾曼璐,这一切是我计划和安排的。"

老师:"前面感觉你是有点绝望,对吗?"

A:"对。"

老师:"你在演一个绝望的人,那么如何演一个绝望的人呢?我们可以再试一下,好不好?(说着,取下同学 A 的发绳,将头发披散下来并揉乱)另外我希望你首先在地上滚动几圈,好不好? 先快速滚动起来,同时说台词。"

A 一边在地上快速滚动,一边说台词:"你串通祝鸿才这个畜生来害我,你还是人吗?"

图 4-5 排练《半生缘》片段(一)

老师:"好,现在这个状态慢慢开始了。"

同学A继续滚动,大叫:"放开我!放开我!你放我出去!放我出去!"然后她停止滚动,带着哭腔,开始入戏。

头发散乱的顾曼桢跌跌撞撞地爬到门边,一边拍门,一边哭喊:"放我出去!放我出去!我求求你们,我不想被关在这!"

见门外没有动静,顾曼桢从地上抓起一只瓶子,猛烈地砸门,但是砸不开。她只好接着拍门,大喊:"我想出去!放我出去!有人吗?有人吗?放我出去!"但还是没有人回应,顾曼桢颤抖着在地上爬来爬去,环顾四周,寻找其他出口或是可用的东西,眼里满是焦虑与恐惧。

老师:"再想想还有什么办法吗?"

顾曼桢已经是束手无策。她跌跌撞撞地缩到床后,不住地颤抖,啜泣着,拉过床单,抱到怀里,仿佛这种柔软的触感还能给她一丝慰藉。

这时候她突然听到门外有脚步声,她立马放下床单,爬向门的方向,试探地问:"有人吗?"然后又立即冲过去扒着门把手,一边砸门,一边喊:"有人吗?放我出去!放我出去!"这样持续了一小会儿,门外没有丝毫动静。眼见被激起的那么一丁点希望也被无情地掐灭,她麻木地站起来,走到床后。

顾曼璐端着餐盘进了门,一眼就瞥见了顾曼桢,顾曼桢也看向顾曼璐。但是顾曼璐的眼神又躲闪着看向周围的环境,仿佛完全没有看见曼桢。

老师:"感受当下。好,停。同学B,你刚才一开门看到的是什么?"

B:"其实我已经看到她站在那了。"

老师:"你已经看到她了,为什么装作没看到?你还在想着去感受这个环境。因为现在变了,你提前进来了或者是她还没有准备好。你们俩既然已经看到了,那就看到了。我们说要感受当下的表演,做到真听、真看、真感受。你当下已经看到她在这儿了,在看着你了。你看到她,你就离开她的眼光,去看这个地方了,对不对?这就不真实了,不鲜活了。是不是?我要真实的表演,好吗?从进门开始。"

图 4-6 排练《半生缘》片段(二)

顾曼璐端着餐盘,拉开门,一眼看见在床后缩着的顾曼桢。她的呼吸突然急促起来,快速地把门关上,背靠着门框,身体向后缩,像是看见一只披头散发的女鬼一样,恐惧地看着正在向自己快速爬过来求救的顾曼桢。

顾曼桢爬到顾曼璐脚边,像是抓到救命稻草一样,抱着顾曼璐的双腿,叫了一声"姐",大哭起来。

顾曼璐手中的餐盘滑落在地上,食物撒了一地。她蹲下身子,一手抚上妹妹的脸颊,看着她饱受折磨的脸,心中刺痛,紧紧地抱住哭泣的曼桢。

老师:"两位同学一开始直接演的是表演的结果,为什么这么说呢?只演情绪。其实我们同学的排练,以及日常的看的片子,都很容易导致你们只演结果。所以我要跟大家讲一下,情绪一定是我们行动的结果。她演一个绝望的人,躲在这个角落里面发抖,然后又想拿刀,但是可能观众看了一个镜头,不明白你在做什么。另外因为我们是片段嘛,就希望有一个完整性,那么如果你前面有一系列的挣扎,比如说刚才你先是拍门,门不开,对不对?然后看看有没有窗户,看看周边的环境,想办法去开门,又是拿刀,又是拿酒瓶的,后面又大喊。所有的动作和你的语言都是为了完成你想办法逃离的目标。但结果逃不开,最后才绝望。对不对?所以说,我们不能只演结果,一定要把

前面的行动演出来。同学B前面有点作假。因为你看见A，又装没看到，赶快去看周边环境，这就是假的。我们不能是假戏，虽然是虚构的情境，但是要假戏真做，对吧？需要有你们真实的情感和真实的互动在里面。前面一定是要带入真情实感，这也是我们演员通过分析角色所获得的信息。"

表演中忌讳虚假表演。第二次表演中，同学B进门和A对视后竟然避开A的眼神看向旁边，就会让观众觉得虚假。在表演的时候，只有真实地去感受自己的心理活动，真实地感受到对方以及这个环境，才能把人物塑造得鲜活生动。

表演不能只演结果，一定要把你的思想情感通过具体的动作体现出来。刚才片段里同学A在第一次表演中只是通过身体的收缩和颤抖来体现出绝望，没有通过行动来具体展示自己的情绪。我们常说，人物的心理活动必须拿一个放大镜才能让观众看出来。那么要怎么放大呢？就是要通过肢体行动和语言行动把人物的内心活动展现出来。比如说在第二次练习的时候，A就通过敲门、砸门、拉床单这样的一系列动作，体现出了人物的心理活动。当角色有非常复杂的情绪、情感的时候，不能仅仅只演情绪和情感。

4.5 认识一下道具的使用：
《拿什么拯救你我的爱人》

这节课我们将学习演员和道具的关系，以及如何使用道具。

在表演当中我们会接触到大量的道具。道具分为大道具和小道具。有的道具只在某个片段里面起作用，有的道具是贯穿在人物的整个行动当中。

道具与演员的关系包括：第一，道具可以帮助演员体现戏剧故事发生的时间和环境；第二，道具能够起到点明主题、推动剧情的作用；第三，道具可以帮助演员塑造人物性格，增强演员的表现力，提升舞台表演的真实感。

演员需要找到和道具之间的连接，让道具听到你的声音，通过表演动作赋予道具生命，这样道具就可以帮助我们更好地塑造角色，赋予角色以生命。

那么下面我们看一个片段,看一看同学们是怎么使用道具的。

【课堂片段】

看守所里,律师韩丁(同学 A 饰演)和穿着囚服、戴着手铐的龙小羽(同学 B 饰演)坐在同一张桌子前。

韩丁说:"龙小羽,作为你的律师,我已经尽力了,"说着,他从包里的档案袋中掏出了一份文件,推给龙小羽,"现在所有的指纹还有血迹,都足以证明你杀死了你的前女友朱四平。"

龙小羽拿到文件,翻了两页,说:"我没有杀她。"

老师:"好,停一下,你刚才情绪还是没有带出来。因为你在说前面那几句台词的时候,还是在表演结果。你要想想这份文件对你的影响是什么?你会有一个巨大的变化,然后才会说出那句话。"

道具是与角色的真实表达相联系的。当龙小羽看到会致他于死地的证据后,他的内心情绪会发生很大的变化,这会带动他的外部肢体动作发生变化。我们来看看他们修改后再次表演的片段。

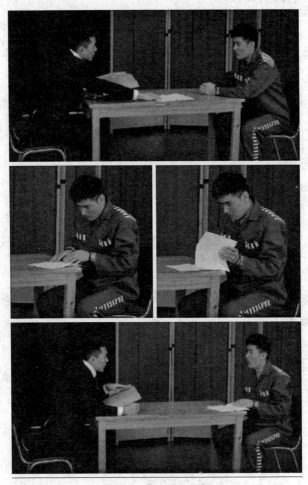

图 4-7 排练《拿什么拯救你我的爱人》(一)

【课堂片段】

龙小羽用戴着手铐的双手接过文件,露出他的手铐下面的黑绳。他仔仔细细地看了一遍文件,呼吸逐渐加重,顿了几秒,他认命般地将文件推给韩丁,低着头,说:"不用说了。"

韩丁说:"是一致的。"

龙小羽捏着双手,显示出左手无名指上戴的戒指,说:"我在上次都没有机会……"他靠在椅背上低着头显出巨大的挫败感,"理解。但是我没有证据证明我的心。"

韩丁大声说:"我有。"说着,从另一份档案袋里面掏出一张文件,"他叫张雄。他已经供述了,他用匕首杀死了你的前女友朱四平。这是最新的消息。"韩丁一边说,一边起身背对龙小羽。恼怒与厌恶在心中不住地翻滚沸腾。他理理衣服,松松领带,双手插兜,好让自己好受一些。

龙小羽认真地读了文件,长出一口气,几乎快要落泪,感激地说:"韩律师,我特别感谢你。我这条命是你捡回来的,我会用一辈子报答你。"

韩丁越听越愤怒,立马截断龙小羽的话:"一辈子就不用了。一句话就够了。"

龙小羽走上前去,问:"什么话。"

韩丁带着几乎是命令的语气说:"你保证,你出去之后再也

不见罗晶晶。这个官司我是为她打的,她说过我帮你打赢之后她就嫁给我。"

龙小羽低头看了看文件,又把文件放到桌上,摇了摇头,说:"她会等我出狱的。"

韩丁冷哼一声,带着胜利者的笑容嘲讽道:"我告诉你,我们两个明天就要领结婚证了。"说着,把戒指展示给龙小羽看。

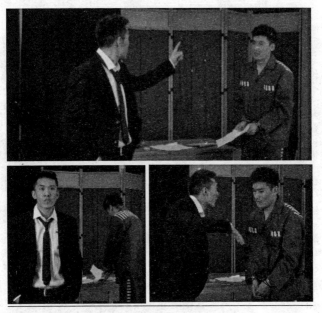

图4-8 排练《拿什么拯救你我的爱人》(二)

老师:"好,停。同学B,你觉得戴着手铐方便吗?"

B:"不方便。我每天课上课后还有平时在宿舍里都是戴着手铐做事情。"

老师:"上次我们在排练的时候,你的手铐用完就放在一边了。作为演员,你要去体验角色的生活。对龙小羽这个人来说,手铐代表另外一种意义,他没有自由了。失去自由的人,他内心会有什么样的想法,有什么样的感受呢?这都是你要思考的。道具也可以帮助你体现角色的生命力,让角色活起来。还有,为什么手铐下面又多了一个绳子,能够讲一下吗?"

B:"每次我们两个到这段的时候,情绪都会达到高潮,这个手铐质量又不好,总会断掉。"

老师:"手铐毕竟是买的道具,很容易打开,当他俩情绪情感到达高潮点的时候,有一个打斗场面,手铐很容易会被打飞。演员和观众就都会跳戏。所以他先用绳子捆住双手,然后再戴手铐。他用了这样的一个方法来帮助他演这个角色。还有一个细节,同学B怎么戴了个戒指,你觉得监狱里的囚犯会被允许戴戒指吗?为什么今天排练会带一个戒指?"

A:"本来是我们平时排练的时候,我天天忘带戒指,然后他替我带,但是我今天带了。"

B:"然后我也没取下。"

老师:"你别看这是一个小细节,它就引起了不真实,因为我们不可能相信你这样戴着手铐的囚犯还能在看所守里戴戒指,肯定一进监狱就被没收了,对不对?这是不符合人物现实情况的,所以这是不允许有的。你在上场之前,应该检查道具是否符合自己的人物形象,因为它也是角色的一部分。任何一个小道具都是角色的一部分,我们赋予它生命,它就赋予我们活的生命,那么你就可以把这个角色演活了。这个角色在剧中需要戴着手铐,那么演员就要完成与道具之间的连接,并赋予道具生命。对于演员和真实的囚犯来讲,手铐的意义是完全不同的。演员在表演完之后随时都可以摘下手铐,而囚犯可能要戴一辈子。所以我们在体验人物的时候,需要多去琢磨你和道具之间是什么关系。"

逼真的道具能够更好地带给演员生活的真实感。要精心准备并慎重对待道具,如果道具不符合规定情境下的生活逻辑,就会让人有虚假感,导致演员和观众跳戏。

同时,演员也要理解好道具与自己的关系。基于这种理解,道具会对演员产生合适的刺激,带来生活的真实感,并促使其做出真实的反应,帮助演员真实而自然地生活在当下的规定情境中。

道具在剧情里的作用是丰富多样的。在我们的表演当中，道具必不可少，它会说话，它可以揭示时代，环境，人物的性格、年龄、职业和心态等，和我们一同创作，成为我们角色生命的延伸。

4.6 演员的独白、旁白、潜台词

这节课我们将介绍台词中的独白、旁白和潜台词。

什么是独白呢？独白就是角色自己对自己说话，是剧作家按照剧中人物的心理活动，用台词的形式表现出来的一种内心的语言。独白一般主要体现为自我理智与情感的交流。演员要了解规定情境，挖掘独白台词背后的心理活动，并体现在行动上。我们来看学生是如何表现这一点的。

【课堂片段】

学生 A 饰演哈姆雷特，他跪在地上，眉头紧皱，像是在痛苦地思索，开始独白："但愿这一个太坚实的肉体，融了，结了，化成一片露水。或者永生的真神，未曾制定严禁自杀的律法。"

老师："停，现在你在这做独白，对不对？独白是人的内心

的活动,或是自言自语,或是思考体现在语言上。对吧?你现在是哈姆雷特,他在想什么呢?发生了什么事情?你在这儿干什么?你现在在自己叔父和自己母亲举办婚礼的地方。对不对?在这个婚礼的地方,你说出了一系列的语言,那么我们首先是把规定情境明确了,然后你可以告诉大家发生什么事情了。其实你回来是来参加父亲的葬礼,没想到葬礼刚刚不久,又参加了叔父和自己母亲的婚礼,这对一个人的打击是不是相当大?在这个状况下你说的这段话,对吗?"

A:"对。"

老师:"好!我们再来试一次。"

哈姆雷特望着叔父和自己母亲婚礼的宏大场面,愤愤地说道:"但愿这一个太坚实的肉体,融了,结了,化成一片露水,或者永生的真神,未曾制定禁止自杀的律法。上帝啊,上帝啊!人世间的一切,在我看来是多么无聊,乏味。"

A:"还是不对。"

老师:"其实在我们表演当中是没有对错的。我们都是在探索自己的身体和声音,然后探索角色,这时常会带来新鲜感。比如说,你找到合适的声音和你的节奏,来帮助你塑造哈姆雷特这个人物。我自己在演戏的时候每场感觉都不一样,可能本来打算在这儿放一个重音,可是今天怎么跑到那边了?每天都

不一样。我觉得演员是应该有这种新鲜的感觉。我们要不断地探索，所以说表演艺术是永无止境的。"

旁白是角色背着台上其他人对观众说的话，或者说是角色在一旁评价对手的言行，表述自己内心活动的台词。我们通过下面的《罗密欧与朱丽叶》的开场白片段了解旁白的一种形式。

【课堂片段】

同学B："故事发生在维洛那名城，有两家门第相当的巨族，累世的宿怨激起了新争，鲜血把市民的白手污渎，是命运注定这两家仇敌，生下了一对不幸的恋人，他们的悲惨凄凉的殒灭，和解了他们交恶的尊亲。这一段生生死死的恋爱，和那两家父母的嫌隙，把一对多情的儿女杀害，演成了今天这一本戏剧。交代过这几句契领提纲，请诸位耐着心细听端详。"

潜台词，是潜藏在台词下的真实含义，是剧作家没有写出来的话，是通过演员的动作来体现角色心理的语言，在台词表演中占有很大比重。演员创作潜台词，既要从人物的语言行动和最终目的里面挖掘潜台词，又要通过外部行动表现出来，让观众听清角色台词的真实含义。

演员是创作潜台词的大师,有多少行动就能挖掘出多少潜台词。比如说仅仅表现是"把门关上"这一句非常简单的语言,如果我们的行动不一样,潜台词就不一样。通过下面的课堂表演片段的对比,我们来体会一下"把门关上"这一句话下不同的潜台词。

【课堂片段】

场景一:同学C试探着打开门,开到一半,见到老师在盯着自己,就拘谨地问了声好,等待老师的指令。老师用责备的目光看着他,挥了挥手示意同学C和同学D进屋,而后又双手插兜盯着他们的行动。同学D后脚刚进门,老师命令道:"把门关上!"C被吓得一激灵,立马弹回去关门,D先他一步关上了。老师撇了撇嘴,指了指旁边,让他们站在那儿。C和D立正站住,感受到老师怒视他们的目光,浑身很不自在。

场景二:D打开门,见到C笑着朝自己招手,还挤了下眼睛,轻声说:"把门关上。"D猜想肯定是有什么要说的事情,就关上门,走到C旁边。C坏笑着,亲昵地揽过D的肩膀,说了些悄悄话。

场景三:D躲在门后的墙角里,帽檐被刻意拉低,几乎要盖住他的眼睛,眼里闪烁着机警的光。门外突然传来一阵脚步

声,越来越近,越来越近,"咔"的一声,门把手被拧开。D立马侧身贴在墙上,一看清来者是C,就迅疾地抓住他的领子,将其拽到墙角,一手扣住他的胳膊,一手扒着胸口,警惕地看着半开的门。C疑惑不解,又觉得不对劲,小声问:"你干嘛?"D竖起食指,放在嘴边,示意噤声。他观察了两秒,发现没有人进来,就一手抓住C的胳膊,另一手竖起拇指指了指门,说:"把门关上。"D关上门,C警惕地听着,发现门外没有其他动静,就一手抓住C的胳膊,另一手捏住C的脖颈,押着他往屋里走,还时不时回头警惕地看着门。

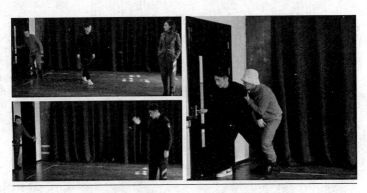

图4-9 "把门关上"表演片段

对于一些初学者来说,特别容易搞混潜台词、独白和内心独白。潜台词是角色说台词时的言外之意,是角色想要表达的

真实含义。独白是作家创造出来的,是以台词的形式表现出来的内心语言。演员创造的是内心独白,是角色在没有台词时的心理活动,是角色没有说出的真实想法,它可以让你对角色的思考变得真正鲜活。

台词对于演员来说非常重要。要塑造鲜活的人物形象,就需要演员分析人物的语言行动,挖掘潜台词,寻找内心独白,并且在与对手的语言交流中找到准确而生动的表达方式,创造出具有鲜明性格化的台词,以塑造个性鲜明的人物性格。

4.7 怎样塑造自己的声音

想必很多人会为《声临其境》中演员用声音塑造角色的能力而赞叹。演员需要具备用声音去塑造多种角色的能力,首先要塑造自己的声音,学好语言的基本功,掌握语言表达的基本技能,具备很强的语言表现力,感受角色的内心情感世界,通过想象建构角色的外部语言与动作,做到身心合一的状态,用声音去塑造角色。

我们来看一段同学 A 模仿《白雪公主》中的皇后变成老婆婆诱骗公主吃毒苹果的片段,感受演员是如何通过声音塑造角色的。

【课堂片段】

A 在扮演皇后变成的老婆婆时,为了表现出年龄苍老的特

点,做出弯腰驼背的姿势,身体重心偏下,动作缓慢,声音苍老沙哑,语速较慢,气息较弱,时常将断未断,整体上的语势是下行语势。为了体现出皇后的狡猾和狠毒,眼睛阴险地左右瞥看,表现出一副有心计的样子,时常眯眼和瞪眼相互交替,再配合手势来表现性格。她在扮演白雪公主的时候,为了体现公主的年轻、活泼和天真,就站直身体,重心偏上,声音清脆甜美,语速较快,主要使用上行语势,眼神清澈,时常微笑。

弯腰驼背的老婆婆眯着眼睛问白雪公主:"只有你一个人在家?"

白雪公主点点头,说:"是啊,不过——"

"那几个小矮人都不在?"老婆婆在说到小矮人时,她用阴险的眼神左右瞥着,看屋子有没有其他人。

白雪公主根本意识不到眼前人的恶意,毫无防备地如实回答:"不在。"

老婆婆瞥了两眼屋内,顿了一秒,立刻想到了如何让白雪公主吃下毒苹果的毒计,问:"在做派呀?"她用慈爱的眼神看着白雪公主,以获得更多的信任。

白雪公主喜悦地回答:"是啊,草莓派。"

老婆婆开始劝诱:"只有苹果派才能叫人垂涎三尺,而且最好是用这种苹果。"说着,她从篮子里拿出一个苹果来,她拿苹

果的手指分开,呈现出锐利的勾爪状。

白雪公主眨眨眼,说:"这,这看起来很好吃。"

"对啊,你为什么不先尝一口呢?亲爱的。"老婆婆阴笑着,语言仿佛是吐着信子的毒蛇一样,眼看就要攀上白雪公主。

白雪公主眨眨眼睛,有些犹豫,或许是在想自己不应该接受陌生人的东西,说:"可是,可是——"

"哎哟,我的心,我的心好痛,"眼看白雪公主就要拒绝,老婆婆立即捂住自己的胸口,说话有气无力,"你可不可以扶我到屋子里休息一会儿?给我杯水喝。"

白雪公主立马把老婆婆扶进屋里。

老婆婆眼珠一转,又想到一个毒计,说:"谢谢。看在你对我老太婆这么友善的份上,让我告诉你一个秘密。这不是一个普通的苹果,这是一个能许愿的苹果。"她指了指苹果,又晃了晃,强调它的特殊,让白雪公主既有理由接受自己的东西,又让她对苹果产生兴趣。

"能许愿的苹果?"白雪公主感到好奇。

"对呀,只要你许一个愿,然后再咬一口,你的愿望就会实现了。"

在剧场中表演的演员,为了使观众们能够听清、听懂台词,

并能够打动他们,必须做到语音纯正,吐字清晰,让声音明亮、圆润、传远、耐久,语意清楚明白,富于表现力。为了达到这些要求,就要先从呼吸、发声、吐字方面开始训练,循序渐进地加入表演技巧训练元素,打好根基,为未来进行表演创作奠定基础。

当一个人在静止中呼吸时,他的身体就进入了静态,肌肉保持松驰,脊柱和头部直立,臀部收紧。吸气时,两肋打开,横膈肌下沉,空气会自然压入肺部,不要用口、鼻主动吸气,否则气流冲击声带会对其造成伤害。可以想象面前有一朵气味芬芳的花,你要去放松地闻它。呼气时不要一下子把气用光,两肋缓缓收回,小腹用力,用腹肌和横膈肌的力量把气托住,使之平衡均匀地呼出。如果是在运动时呼吸,就要尽量使用身体其他部分的骨骼和肌肉进行支撑,让自己的呼吸发声器官不受压迫。

发声时气息要下沉,从丹田发力,后颈挺拔,下巴放松,上口盖打开,扩大共鸣腔。发声时声音打到上口盖的前半部,让硬腭上部和鼻、头、胸腔产生共鸣。

发音吐字要清晰,掌握标准的普通话发音方法,练习吐字归音技巧,使用绕口令进行针对性训练,发现并解决自己发音上的问题。

语言表达基本技能包括语速的快慢、音量的大小、音调的

高低和力度的强弱，它们是构成语气语调千变万化的基本条件。要增强语言的表现力，就需要在每项技能的两极之间划分出尽可能多的层次，能够自如地控制层次的变化，从一个层次均匀地滑向另一个层次。为做到这一点，可以使用绕口令来进行单一技能训练，再借助贯口将四大基本技能综合起来。

在使用绕口令训练语速时，要求既能说得快，保证每个字都发音准确，做到快而不乱，又能够说得慢，不能让听众以为你在念单字，要用气息托住韵母，做到慢而不断。还要练习吐字由快到慢、由慢到快，均匀加速和均匀减速的技巧。

演员在训练时需要严格区分音量和音调的概念。生活中人们在放大音量时常常会提高音调。但是在表演中，有时会需要大声用低音说话，或是小声用高音说话。这就需要我们能够在各种音调上自如地放大和缩小音量。放大音量时，要在正确的呼吸发声状态下进行，不能不顾自身嗓子条件拼命大叫；缩小音量时，要加强每个字的字头喷吐力量，用气息推送韵母，不能用虚声和气声。

个人的音域受制于个人自身声带的先天条件，尽管无法通过训练来扩大音域，但是可以通过训练来增强对音调的控制能力，在有限的音域中划分出尽可能多的层次，运用丰富的层次变化呈现出很强的表现力。

力度强弱的控制主要是气息和唇、舌、齿、牙动作的配合。力度强时要使用加强唇舌齿牙对声母的阻碍,用气息使韵母响亮而短促;力度弱时,要在保证字音准确的情况下,尽量减轻动作力量,轻柔地吐字,用气息托住韵母往外送,韵母相对拉长,收尾时逐渐减弱。

人人都会说话,但是能否讲得生动,就要依靠语言表达能力了。讲话时,主要是主要通过语气语调传达情感,通过重音和停顿来强调语法逻辑以便清楚地表述思想。

在说话时,人们的语调会不断起伏变化,如果把语气语调看成变化的曲线,根据曲线的不同走向,把它分成一个个小的环节,就可以得到语势。语势由语速、音调、音量、力度的变化构成。它分为上行语势、下行语势和平行语势,分别具有不同的基本情绪含义。一般情况下,上行语势表现欣喜、欢乐、轻松向上的情绪;平行语势一般表示平和、安详或冷漠的情绪;下行语势可以表现庄重、沉痛、愤怒的情绪。

停顿和重音都可以起到强调的作用。重音的处理方法多样,并不是简单的重读,它同样也可以通过轻读等方式来表现。重音分为语法重音和逻辑重音,语法重音一般放在定语、状语和补语上。逻辑重音带有潜台词,用于表达真实含义。下面几个句子就是很好的例子。

我请你跳舞。(请者是"我",不是别人)

我请你跳舞。(强调是"请",给足面子)

我请你跳舞。(被邀请的是"你",不是别人)

我请你跳舞。(是请你"跳舞",不是做别的事情)

要表达得生动形象,还要分析材料,根据说话人的身份、说话对象和说话的具体内容来调整说话的语气语调和重音停顿等。

科学研究发现,人与人之间沟通时仅有7%的意义来自说话内容、38%的意义来自声音,而有55%的意义来自视觉的面部表情和身体语言。在角色塑造中,与之对应的就是台词、声音和肢体动作。就像刘婉玲老师说的,演员仅仅塑造声音是远远不够的,还必须依靠自己的情感和肢体动作进行表达,做到有心、有情、有魂。

图4-10 刘婉玲老师参加《声临其境》节目

4.8 节奏是演员的生命线：《www.com》

在事物的运动中，节奏是以强弱、长短、快慢和张弛的形式表现出来的。艺术中的节奏主要表现在情绪、情感的起伏变化中。在表演中，节奏是结合语言和动作来完成的，演员要通过节奏和一系列的行为动作来具体实现角色的任务和目标。我们常说节奏是演员的生命线，它对演员来说至关重要。

在演出中影响一个戏的速度与节奏的因素有很多，比如剧情发展的变化、剧本的风格、题材、舞台调度、灯光和服装，以及演员对于人物的情感起伏变化的把握等。

这节课我们主要谈论的是演员表演的节奏。接下来我们看一个片段，看一看这两位同学是如何体现表演的节奏的。

【课堂片段】

妻子(同学 A 饰演)希冀地看向沙发上的丈夫(同学 B 饰演),柔声问:"你可以搬回来住吗?"

丈夫依然继续翘着二郎腿翻书。

妻子继续叫:"程卓。"他还是不理。

她快速小步走到丈夫身边,叫道:"程卓。"

妻子顿时拉下脸来:"程卓!"然后一把夺过丈夫手里的书,摔在桌上,"我跟你说话呢!"

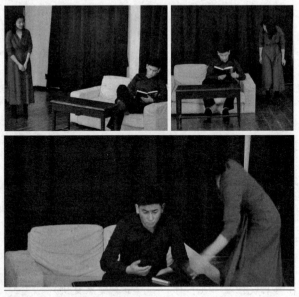

图 4-11　夫妻争吵表演片段(一)

丈夫立马站起来,像连珠炮一样发难:"干嘛我每次回来你都要问?我搬回来又怎样,没搬回来又怎样?我搬回来还不是吵架?"(节奏突然变快)

妻子:"干嘛那么大火气?"(从这一段往后这两个同学的节奏又放缓了,有缓慢上升,但是没有成功推进节奏)

"可你总要问。"

"可这是个问题啊。"

"你干嘛总要问。"

"是问题总要解决!"

"是,我们不是在解决吗?"

妻子质问:"解决什么了?"

丈夫:"是啊,我们现在不是试着分开住了吗?一星期七天分开五天,只是两天在一起,你还要怎么样?"

"这不是问题的关键。"

"你说问题的关键在哪?"

"我不知道好吧!"

"不知道!你又说这不是问题的关键。"

妻子:"我不是想让你回来住吗?我怎么了?我有错吗?"一把推开丈夫,"我告诉你,你不愿意搬回来就算了!"又逼上去,"你爱住在哪儿就住在哪儿!你——"(节奏突然变快)

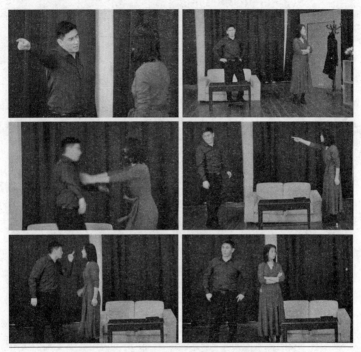

图4-12 夫妻争吵表演片段(二)

丈夫把妻子指着自己的手拍开:"刚才是你提的,好吗?"

"我只不过是提提。"妻子转到一边,两手抱臂。顿了几秒,发现丈夫没有要安慰她的意思,就坐在沙发上沉默着。

丈夫想起今天是自己的生日,妻子还为他精心准备了蛋糕,有些愧疚,就走到一旁斟满一杯红酒,递给妻子。妻子不接,沉默着转向一旁。

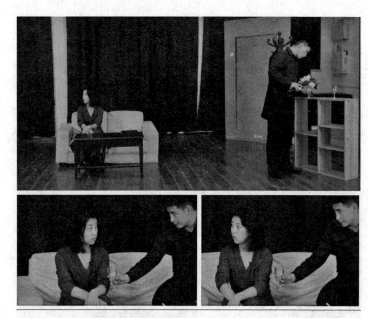

图4-13 夫妻争吵表演片段(三)

在表演中,演员应该根据规定情境、事件和人物关系等,找到行动中节奏发生变化的层次,要从心里去感受它。节奏是结合语言和动作来完成的,演员通过节奏和一系列的行为动作来具体地实现角色的任务和目标。这个片段中,妻子的行动是让丈夫搬回家来住,她自己感觉到孤独或者是想挽救家庭,丈夫的行动是不想搬回来住。他的内心挣扎带着复杂性,因为他已经有了第三者。

角色的情绪波动贯穿在节奏中变化。一个节奏可以是一个词、一句话，或是一段对白。在剧本中，只要人物想法有改变，节奏就跟着改变，产生的反应也变换了。前面片段中，妻子为了达到让丈夫搬回来住的目的，她采用温柔的态度来劝说，但遭到了丈夫的拒绝，直到两个人对立争吵起来，再到他们瞬间沉默，也就是我们说的停顿，但是节奏还在持续进行着，这也是无言的行动。丈夫的想法发生了转变，他想到今天是自己的生日，妻子还为他精心准备了蛋糕。于是他心怀歉意，希望缓解两个人的关系，主动给妻子倒了酒，静止的节奏此时又发生了变化。这种人物情绪情感的起伏变化就是节奏的变化。这个片段是由慢到快，由弱到强，由压抑到爆发，这种速度与节奏上的变化是靠演员来创造出来的。

两个人物情感波动的节奏不仅影响着他们如何说台词，也会影响到他们的行为动作。节奏和行动会激发对手、影响对手，会让你投入到当下，并且具有真实感。我们来看一看他们在交流中怎么样体现节奏给他们带来的能量。

【课堂片段】

妻子坐在沙发上，转头对丈夫说："你当然想开心了。你一个人在外面逍遥，我却像个傻子一样在家里等你。"妻子被气得

站起身,交叉抱臂,背对丈夫。

丈夫无奈地喝了一口本打算用来安慰妻子的红酒,想要解释清楚,说:"我不是这个意思。我不是跟你说过了嘛,在外面有一个客户。"

妻子转过来身来质问:"你为什么不能牺牲一点?"

丈夫不甘示弱,说:"那你为什么不能牺牲一点?"

妻子再次强调:"我不是已经牺牲了吗?等你等到现在。"

丈夫意识到再次陷入争吵的死胡同,以手掩面,又转过身

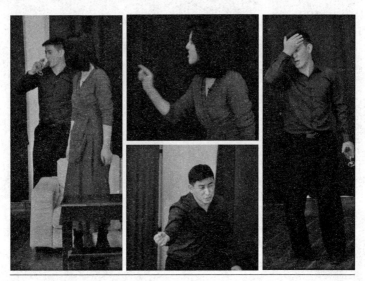

图4-14 夫妻争吵表演片段(四)

对着妻子大声说:"我不是这个意思。我得工作我得赚钱嘛。"

妻子不依不饶,上前推了丈夫一把:"我也工作我也赚钱。我又没花你的钱!"

丈夫又逼上去:"我没说你花我钱了。我工作这么累,难道你就不能说点好的?"

妻子继续争吵:"刚才你进来的时候我不是已经说了吗?再说了,我凭什么要说好听的给你?就凭我在家里等你老半天?"

丈夫发现无论如何都不能说服妻子,张开嘴无语地看着天花板,又转身对妻子说:"我不是这个意思。"(节奏突然变缓)

妻子没好气地问:"那你什么意思?"

"我的意思是……"丈夫讨好地笑着,本想服软,又觉得一股无名火冲上心头,指着妻子怒吼:"我的意思干嘛要说给你听!"

妻子:"你真他妈的没劲!"

"才知道!"丈夫气呼呼地拿着酒杯离开,走之前还转头看看妻子的反应,妻子转头看了一眼丈夫,丈夫立马推门离开了。

在表演中,演员动作和语言的节奏感,既要符合生活的逻辑,又要符合我们舞台创作的规律,多一分则长,少一分则短,这就是表演的分寸感,也就是节奏感。

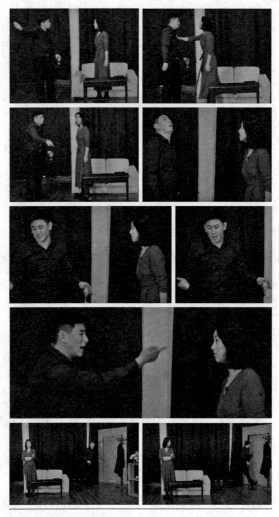

图 4-15 夫妻争吵表演片段(五)

4.9　怎样进行人物塑造：《喜剧的忧伤》

演员最终的任务是要塑造人物。塑造人物主要是创造人物的行动。恩格斯说："人物的性格不仅表现在他做什么，而且表现在他怎么做。"当我们拿到剧本、找到自己的角色之后，就要分析角色，综合以往学过的想象力、感觉、情绪、记忆、节奏等元素来构思角色，通过形体和语言来塑造人物。塑造人物的途径和方法有很多，我提供几种方法供大家参考：第一要抓住人物的外部特征；第二要掌握人物的气质、神态、节奏、自我感觉等；第三要找到角色的态度系统和行动系统，并组织人物特有的行为方式。

下面我们通过一个片段《喜剧的忧伤》来看一看这两位同学是怎么塑造人物的。

【课堂片段】

在审查委员会办公室里,只有一个穿着西装的男子(同学 A 饰演)在焦虑不安地坐着。他紧紧抱着怀里的包,一会儿看看手表,一会儿看看周围的环境,一会儿又翻出包里"孝敬"用的礼品,确认一番,又放了回去。这时候,门开了,男子立马把包放在身后,从椅子上弹起来,躬身向来者打招呼,说:"你好。"

进来的是一个约莫三十出头的男人(同学 B 饰演),他身材魁梧,左眼戴着黑色眼罩,蓄着胡子,穿着中山装,别着国民党党徽,手里拿着一沓文件,有种不怒自威的气质。他回应:"哦,来啦。"

男子始终低着头,不敢直视对方,说:"是的,他们让我 11 点到。"

中年男人不再看他,拿出怀表看了看时间,径直走向办公桌:"你很准时嘛。"

男子立马答:"我一大早就来了。"他说话时总是躬着身子,战战兢兢,语速很快。

"在我印象里,像你们这样的人是没什么时间观念的。"中年男人把那一沓文件丢在桌上,像是过去官府里的老爷拍惊堂木,震得桌子上的杯子微微晃了下。

"我一般是很守时的。"

中年男人把怀表收进上衣口袋，背起手，昂着头，说："那就好。自我介绍一下，奉国民党中央委员会的委托，从本月起我担任这里的文化审查官。"

男子赶忙走上前，伸出一只手，说："你好，审查官先生，我叫——"

审查官端起茶杯，打断他，说："不必了。"

男子立马低下头，退回去，眼睛向斜上方瞥，观察审查官的脸色。

喝了口茶，放下茶杯，坐在椅子上，开始翻阅文件，说："你们这些编剧的名字我已经划掉了。为了避免公事私办，以后我们就以职务相称。"

"明白了，我叫编剧，审查官先生。"编剧紧张得不行，仿佛来受审的不是剧本，而是他自己。

审查官看了眼名册，问："你是'最后的笑声'剧团？"

编剧挤出一丝谄媚的笑，说："是的。"

"我知道。"

"是吗？"

"我从来不看话剧这些破玩意。但是我知道的剧团，说明还是小有名气的。"

"我们团的历史也是很悠久的。"

"你们的团长叫刘什么磊?"

"没有这个人。"

"不会啊,我看过他的一部电影。"审查官非常肯定地说。

"我知道了,您说的是他,他们剧团叫作'最大的笑声'。我们剧团叫作'最后的笑声'。"

"不是一回事?"

编剧微笑着说:"完全是两回事。"说着,偏着头看着他的脸色,仿佛一条想要讨主人欢心的哈巴狗,显得顺从得很。

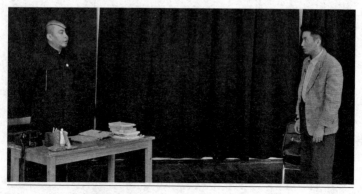

图4-16 排练《喜剧的忧伤》

人物的内、外部特征是多方面因素融合而成的,它会在时代特征、民族、日常生活、职业、年龄、个性特征等方面体现出来。在排练时,演员需要探索角色的外部特征,通过角色的意

向,感受自己如何通过直觉创作角色,并将其体现在外在行动上。在一般的排练当中,我通常会要求学生主动设想角色的外部特征,并进行角色分析。我们来看看两位同学对角色的构思。

【课堂片段】

同学A:"大家好,我叫顿珠次仁,我扮演的角色是编剧。关于这个角色的服装,我在私底下查阅了很多资料,做了很多尝试。最终决定是这一套服装。为了这个剧本被批准,我是顶着我们全剧团的压力,来到审查官这边审查。我平时经常来这边,习惯是送礼,目的为了能让剧本顺利通过,也展示了喜剧中的黑色幽默特点。我的眼睛近视度数很高,所以必须要戴一副眼镜。编剧是一个很讲时间的人,所以我必须要戴手表。"

同学B:"大家好,我是2017级西藏班的洛桑云丹。首先,我说一下我这身衣服,剧本里没有提到审查官穿的是什么衣服,但是我通过翻阅历史文献和观看现有影视片资料,选择了这一套中山装。其次,我在服饰上搭配了国民党党徽,因为这个角色是国民党官员。再次,我还给自己配了个怀表,因为我觉得他是很强调时间观念的人,他有句台词是'像你们这样的人是没有什么时间观念的',这恰恰又反衬出他是一个很有时

间观念的人。剧本里第二幕提到他是一个独眼龙,所以我专门准备了眼罩。我之前的个人形象看起来是有点木讷的,为了让形象有威慑力,我故意蓄了胡子,光蓄胡子还不够,又剃了光头。所以是现在这个造型。为了深入角色的生活,我给角色搭配了一套碗盖茶,也把自己平时生活用的喝水杯都换成了这种杯子。后面如果我再有别的主意,我还会去纠正这个角色的表现方式。"

老师:"刚才说得很好。每个人喝水都不一样,喝水这一个动作就能体现出人物的性格。我们说你是喝得慢,还是喝得快,或者是一点一点地喝,都能体现出你的人物性格。有次我正在上课的时候,突然发现有个人坐在我身边,一看,原来是云丹这个时候拿起了老师们喝的咖啡,一口一口地在喝,时不时还在指使顿珠做点事情,他们都是在日常的生活中寻找人物的感觉。"(平时可以用喝水的训练去观察)

在塑造人物时,演员一定要尽可能地寻找到符合角色性格特征的、准确的、鲜明的、生动的饰演方式。训练方法上,比如说运用踏步练习、动物模拟以及想象力等技巧来帮助自己找到角色的气质、节奏、自我、感觉等一系列的人物特征。

音乐剧表演训练

5.1 走进音乐剧表演

前几章我们讲过话剧表演是怎么塑造人物形象的,接下来的几节课,我们将走进音乐剧表演,一起来感受音乐剧多元化的表演手段。

音乐剧表演是歌、舞、说、唱、演的有机整合。我们通过节选经典音乐剧《窈窕淑女》中的一个片段,来感受这一特点。

女主人公伊莱莎是一个底层的卖花女,语言学家希金斯教授要通过几个月的训练把她变成上流社会的贵族名媛。片段中教授在纠正伊莱莎的乡音,而伊莱莎对教授的苛刻教育方式和枯燥的语音训练感到厌烦。本性粗俗的下层卖花女难以掌控自己的情绪,竟向教授扔书并辱骂教授。

【表演片段】

亨利·希金斯教授尝试纠正伊莱莎的发音,他发出/eɪ/,让伊莱莎模仿,伊莱莎尽力后仍只能发出/aɪ/,快要急哭了。

希金斯教授从楼上向下俯视伊莱莎,威胁道:"伊莱莎,你要在今天内读准这些读音,不然你就没有中饭、晚饭,更没有巧克力吃。"

(音乐起)

伊莱莎愤怒极了,攒足劲把书朝希金斯离去的方向砸去,又趔趄几步摔回长凳上,她开始唱到:

Just you wait Henry Higgins Just you wait.

(等着瞧!亨利·希金斯你给我等着瞧!)

她每个词都说得咬牙切齿,但还是发不准音,歌词中所有的/eɪ/都被发成了/aɪ/。

You'll be sorry but your tears is be too late.

(你会伤心失望流下悔恨的眼泪)

她轻盈地飞跃到希金斯教授的办公桌前,把椅子拉开。因为动作太大,碰掉了垫子,她捡起来放回去,又一屁股坐到椅子上,双脚翘到办公桌上,神气十足。

You'll be broke and I'll have money will I help you? Don't be funny.

（你破产时要我出钱帮你吗想得美）

她开始想象各种希金斯难堪的场面，仿佛落魄的希金斯就在眼前，而自己在得意扬扬地嘲讽他。

Just you wait Henry Higgins Just you wait.

（等着瞧亨利·希金斯你给我等着瞧）

她眼珠子转了转，又在想其他的羞辱方式。

Just you wait Henry Higgins Till you're sick.

（等着瞧！亨利·希金斯等你得了病）

她轻盈地快走几步蹲到沙发后，双手扒着沙发靠背，仿佛正在看躺在沙发上的生病的希金斯。

And you scream to fetch a doctor double quick.

（大喊大叫着要我去请医生）

她逐渐起身，带着戏谑的目光，嘟了下嘴，变为嘲笑。

I'll be off a second later and go straight to the theater.

（我会立即出发直接去戏院）

她先缓慢起身，唱到 straight 时，她立马站直，一手指天，仿佛希金斯在背后求她，而她铁了心绝不回头。

Ha Ha! Henry Higgins Just you wait.

（哈哈！亨利·希金斯等着瞧）

她动作夸张地一边跑开一边大笑，说到"等着瞧"时又快速

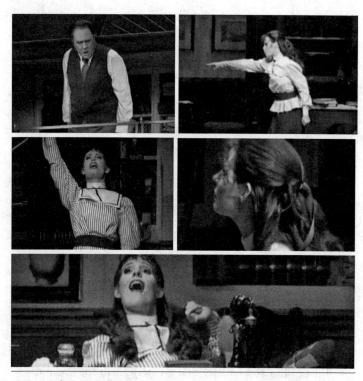

图 5-1 音乐剧《窈窕淑女》片段

转身指向沙发上的希金斯。

音乐剧表演是歌、舞、说、唱、演的有机整合。在这个片段里,伊莱莎对教授的苛刻要求气愤无比,情绪非常激动,从两人的对白开始,语言气势层层加强,到最后,伊莱莎听教授说连她

最爱吃的巧克力都不给她吃的时候,她就抓起书向教授砸去。此时由两人的对白转化为伊莱莎的独唱,这就是说与唱的转换,与话剧不同,这是在音乐剧表演中特有的形式。演员在唱的时候无法满足她角色的需求,内部冲动带动了她在规定情境下的舞蹈动作,也即生活动作的延伸,比如说她走到教授的办公室座椅上,把脚放在桌子上。唱与跳结合,体现了对教授的不满。由说自然过渡到唱,当唱还不足以表达情感时,就过渡到生活化的舞蹈动作。通过歌、舞、说、唱、演的有机整合塑造人物形象,就是音乐剧的表演方式。

音乐剧表演的形成过程也是音乐剧历史不断变迁的过程。

音乐剧是当今世界最为流行的一种戏剧舞台艺术,源于欧美,主要形成于美国百老汇。形成之初,有来自美国本土的滑稽秀、杂耍秀、综艺秀、时事秀和富丽秀等,还有主要来自欧洲的轻歌剧和喜歌剧,再到后来又加入音乐喜剧戏剧元素,音乐剧的历史进程可以用雅俗共赏、海纳百川来概括。

音乐剧表演从最初单一的形式,到各种表演手段的高度整合,再到与现代声光电技术的有机结合,是一个渗透在历史发展中不断演进的过程。直至今天,百老汇和伦敦西区仍是音乐剧的两大汇集地。目前我们国内已经引进了欧美音乐剧、日韩音乐剧、德奥音乐剧和法语音乐剧等,同时我们中国的音乐剧

也在不断发展,风格可谓是百花齐放。

无论哪种戏剧形式,都离不开演员这个核心,我们接下来的课程将从音乐剧的表演手段谈起。

5.2 音乐剧表演的创作手段

这一节我们讲的是音乐剧表演的创作手段。

音乐剧表演的创作手段相比于话剧来说更加丰富。话剧表演是以接近生活的舞台语言和舞台动作为主要的创作手段。从话剧的表演手段出发,将舞台语言延伸就成了音乐剧中的歌唱,如:独白、旁白就是独唱,对白就是对唱;将舞台动作延伸就形成了音乐剧中的舞蹈。

通过对比《罗密欧与朱丽叶》楼台会片段的话剧版本和音乐剧版本,我们可以更加清晰地感受这种不同。

【表演片段】

话剧版《罗密欧与朱丽叶》片段:

朱丽叶急切地跑到阳台上,扶着栏杆,含羞又大胆,甜蜜地

笑着对罗密欧说:"亲爱的罗密欧,再说三句话,我们真的要再会了。要是你的爱情的确是光明正大,你的目的是在于婚姻,那么明天我会叫一个人到你的地方来,请你叫他带一个信给我,告诉我你愿意在什么地方什么时候举行婚礼,我就会把我的整个命运交托给你把你当作我的主人,跟随你到天涯海角。"

屋内奶妈叫道:"小姐。"朱丽叶应了一声:"就来。"

罗密欧以为朱丽叶要走,立即急切地向前走了一步。

朱丽叶蹙起纤眉,说:"可是你要是没有诚意,那么我请求你——"

"小姐。"奶妈走出来叫她。

"等一等,我就来了。"朱丽叶回应道,又转身看着楼下的罗密欧,深吸了一口气,"停止你的求爱,让我一个人独自伤心吧。明天我就叫人来看你。"

罗密欧既感动又怜爱,迫切渴求向爱人证明自己的真情,他迅速地跑到阳台下,攀着平台,努力地向上伸出手,说:"凭着我的灵魂起誓。"

作为回应,朱丽叶也向下伸出手去触碰爱人的指尖,为离别而凄切,说:"一千次的晚安。"

罗密欧也悲伤地回答她:"晚上没有你的光,我只有一千次的心伤。"

两人依依不舍地分开。

法剧版音乐剧片段：

在音乐中，罗密欧登上一旁的楼梯与阳台上的朱丽叶深情相望，齐唱："我们的父辈相互诽谤，他们的孩子相互渴望。"相互伸出手去，双手交叠，相握，又依依不舍地分开，"人类无法改变历史。"楼宇之间的距离迫使他们分开，就像是横亘在他们之间的一道不可逾越的鸿沟。他们探着身子，努力想要跨越它，继续合唱："我们的故事从今夜开始。"

朱丽叶蹙起纤眉，又仰起头勇敢地唱道："即使会惹麻烦又能怎样？"但是又忍不住担忧起来，此刻她突然听到罗密欧的声音，"就让一位少女爱上天使"，看到罗密欧的身影，她又喜笑颜开，两人幸福地合唱："感谢哪颗星星，感谢哪个神明。就让他们的愿望实现吧。"

罗密欧已经登上阳台来，他们沉溺于彼此眼中的秋水，合唱："因为罗密欧爱着朱丽叶。感谢哪颗星星，感谢哪个神明。"罗密欧拉过爱人的手，无比怜爱地抚摸着，"天上的神明一定会觉得可笑，"像是要证明自己的心意，罗密欧拉过朱丽叶的手放在自己的胸前，"只为朱丽叶爱上了罗密欧。"

楼台会是非常重要的一个场面，这是罗密欧与朱丽叶的约

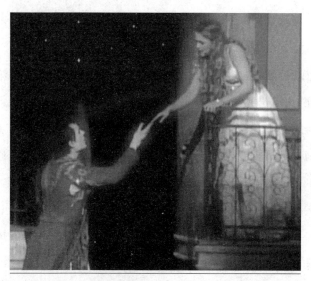

图5-2 《罗密欧与朱丽叶》剧照

会,表现了两个年轻人单纯真挚的爱情。在话剧中演员运用了语言、动作和眼神等主要手段进行了情感的交流,而法语版的音乐剧《罗密欧与朱丽叶》更主要是运用音乐、歌唱和动作这样的创作手段来行交流,展现了温馨的楼台会这个场面。

以由《罗密欧与朱丽叶》改编的音乐剧《西区故事》为例。在《西区故事》当中,两个人在舞会中第一次相遇,那是少男少女纯洁心灵的吸引和强烈的情感激荡。他们两个人含情脉脉地盯住对方,只用简单的舞蹈动作来表现此时此刻的心情。楼

台会里他们用对白互表衷肠之后,用歌唱与动作表情表现两个人热恋的情感。此时的音乐紧紧围绕着剧情,强化了音乐戏剧的张力来推动剧情。

音乐剧中除了语言和动作,最重要的创作手段是音乐、歌唱与舞蹈。我们中国有句古话:"言之不足歌之,歌之不足则舞之蹈之。"在音乐剧中,当情绪激动的时候,演员必定会手之舞之足之蹈之。

一个理想型音乐剧演员的境界是"能歌善舞"、"能说会演"。比如说全能型的演员休·杰克曼,他曾出演过音乐剧《奥克拉荷马》、电影《金刚狼》、《马戏之王》等,是一位既能演音乐剧,又能演话剧和电影的全能型演员。我们国内很多演员正在朝着全能型演员的方向去磨练。一个全能型音乐剧演员的打造,除了各项技能的单独训练外,还必须结合一些整合性的训练内容,这样才能在表演中将各个表演手段很好地转接、融合,最终用来塑造人物。

5.3 了解音乐剧的剧本

这节课我们邀请上海戏剧学院的杨媚老师对《西区故事》的剧本进行解读,来了解音乐剧的剧本。

【课堂片段】

杨媚老师:"今天这节课跟大家来讲一下如何分析剧本,解读角色。我想先了解一下,大家之前有没有过剧本解读的学习经历。你们认为,剧本解读和角色分析对于演员来说,有什么样的意义和作用?"

同学 A:"剧本解读很重要。我们演员在舞台空间里扮演人物,人物的方方面面都需要丰富,这就要从剧本解读和人物分析来着手。"

杨媚老师:"很好,演员一定要进行剧本解读和角色分析,

图 5-3 杨媚老师授课

这也是我们演员在表演创作之前的案头工作中非常重要的一项,那么今天我想以《西区故事》为例,做一个简单的剧本解读分析的引导课程。《西区故事》是美国百老汇里程碑式的作品,故事发生在20世纪50年代的纽约,讲述了两个青年流氓团伙为了争夺地盘而葬送一对恋人美好爱情的悲剧故事。其实《西区故事》就是现代版的《罗密欧与朱丽叶》,可以说是《罗密欧与朱丽叶》整个的剧本的架构被搬进了《西区故事》当中。经过剧作家的重新创造,《罗密欧与朱丽叶》中两个家族的斗争在《西区故事》里演变成了两个帮派之间的斗争。同学们,这两个帮

派叫什么帮派?"

同学们:"鲨鱼帮和喷气帮。"

杨媚老师:"对。那么两个主角,一个是罗密欧,一个是朱丽叶,到了《西区故事》当中又演变成了哪两个人物呢?"

同学们:"托尼和玛瑞亚。"

杨媚老师:"对,非常好。两个不同的版本,莎士比亚经典悲剧进入我们现代版的《西区故事》当中。两者有很多相似情节,比如说,都有楼台会,也都有一见钟情的舞会场面。从现代性上来讲,《西区故事》更加接近我们学生现在的年龄,也许你们会更容易理解一些。这个故事就是讲两个帮派之间的斗争牺牲了一对恋人美好的爱情。对这个故事仔细地进行剧本解读,包括角色分析,可以激发我们每个同学的创作想象,也可以让我们能够真正贴近剧本当中所描述的生活场景,体验当时角色的生活,进而更好地塑造角色。对剧本的解读,除了要看到剧中人物和故事以外,还要看到它深层次的背景,包括深刻的思想性和艺术性。那么我就想问同学们在进行深层次解读的时候,有没有感受到《西区故事》深层的悲剧原因在哪里?"

同学B:"是种族歧视。"

杨媚老师:"对,是种族歧视带来的伤害,造成了美好爱情的牺牲,令人惋惜。所以我们在剧本解读的时候不仅要有表层

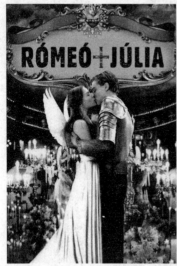

图 5-4 《罗密欧与朱丽叶》(左)、《西区故事》(右)电影版海报

分析,更要有深层次理性分析。有感性的,也有理性的,这样我们在表演的时候就会有厚度。那么我还想说一点,因为《西区故事》是一个音乐剧,它的剧本解读又不完全等同于话剧或者影视剧的剧本解读。大家能说说为什么吗?"

同学 C:"音乐剧中起到推进情境作用的,不仅有台词,还有歌曲和舞蹈。我们要分析歌曲和舞蹈,并将其融入到剧情发展中。"

同学 D:"音乐剧不光有台词对白,音乐和舞蹈也在起叙述

故事的作用。"

杨媚老师:"两位同学讲得都非常好。我们对音乐剧的解读不只是对文本文字的解读,更要重视对音乐线条和舞蹈片段的解读。因为音乐剧的塑造手段特别多,不仅仅有台词,还有音乐和舞蹈。

"我先说音乐,解读剧本中的音乐,需要大家有良好的音乐素养。有了良好的音乐的感受力,才能够感受到这段音乐的戏剧线条在哪里、音乐是如何讲这个故事的、它怎么样跟着我们故事的情节走,这都是要去分析和挖掘的,这就相当于我们音乐学习中的曲式分析。

"关于音乐当中戏剧性的分析,我们以杨佳老师和学生在2007年表演的《西区故事》中《为爱而生》演唱片段为例。片段用中文演唱,杨佳老师饰演玛瑞亚。当嫂子失去亲人,拖着疲惫的身躯和一颗破碎的心回到家中时,意外发现杀人犯托尼曾经来过的痕迹。于是她悲愤地指责玛瑞亚,玛瑞亚先是坚定地争辩,再娓娓道来。最终两个不幸的女人因为爱而互相理解。这个唱段用叙事性的演唱来交流,唱词本身就是故事的进展。

"舞蹈也是这样子的。对音乐剧中舞蹈的分析,也是剧本解读的一部分。以《西区故事》为例,里面的舞蹈可以说是占了

三分之二的篇幅。因为它的导演就是一个编舞,所以它的舞蹈成分特别多。那么舞蹈在《西区故事》当中是推进剧情一个非常重要的手段。如果我们把这么多篇幅的舞蹈从《西区故事》当中拿掉,大家一定会觉得这个故事就不连贯了。为什么呢?因为它在里边承载的功能就是推进剧情来讲故事。

图 5-5 《西区故事》剧照(一)

"上图是杨佳老师又扮演嫂子阿妮塔时和学生一起表演的片段。这个片段以舞蹈为主、载歌载舞,不仅生动地刻画了这群波多黎哥姑娘对美国移民生活的向往,而且也极大地推动了

剧情的发展。

"我们在分析舞蹈时还可以关注打斗的片段,这个片段的舞蹈设计直接从青年人的懒散中获得素材,好动、易怒,神气十足,整个舞蹈是生活化动作的延伸,充满戏剧性,风格简洁而自然。这就是舞蹈的魅力。

图5-6 《西区故事》剧照(二)

"我们在分析剧本的时候,不仅要分析文本,还要分析它的音乐和舞蹈。我们要把这些东西都贯穿起来,成为一个完整的故事,然后映入到你们做案头工作时的内心,最后比较有深度地演出来这个角色。

"今天只能非常简单地探讨如何解读音乐剧的剧本,我想

最后归结一点,《西区故事》虽然是一个上个世纪50年代里程碑式的一个音乐剧作品,但是直到现在可以说都是历久弥新,它的历史意义不仅在当时,也在当下。为什么这么说?就是说,它的历史意义在于,无论什么时候上演,无论在哪个国家上演,无论用哪个语言版本来上演,总会引起观众的共鸣。因为种族歧视,包括文化歧视所带来的伤害都是存在的。

"这节课我们就讲到这儿,我特别希望大家能够记住源于《罗密欧与朱丽叶》的《西区故事》,这是一部能够跨越时空,跨越历史文化,历久弥新的作品。"

5.4 如何用音乐来表达音乐剧

这节课我们请上海戏剧学院的高瑜老师为大家讲解如何用音乐来表达音乐剧。音乐剧演员在演唱音乐剧唱段时要考虑人物的情绪和当下的感受,随着音乐做好情绪准备,进而调整歌唱的方式。

我们将通过老师指导学生演唱 On My Own 的课堂片段来感受音乐剧中音乐的表达方式。

【课堂片段】

学生正在使用美声歌唱 On My Own。

高瑜老师:"我先想问一下这位同学,On My Own 这首曲子,这里面的女孩大概是在什么年龄段?"

学生:"十八九岁。"

高瑜老师:"准确来说应该要比十八九岁还要再小一点点,大概就是十六七岁。那么你觉得十六七岁女孩的声音应该是什么样子的?"

学生:"位置比较高,比较活泼一点。"

高瑜老师:"对。我觉得应该是真声用得比较多一点。你这种声音显得你美声的元素在里面比较多,好像缺乏了点童真。我们再来一段好不好?"(音乐剧中唱段声音要符合人物年龄。)

学生:"好。"

学生:"On my own(靠我自己),

　　Pretending he's beside me(假装他在我身边),

　　All alone(独自一人),

　　I walk with him till morning(我陪他走到天亮)."

高瑜老师:"这一段是什么,唱的是什么?"

学生:"我一个人走在街上,然后感觉他好像在我旁边一样。"

高瑜老师:"这个是真实的还是梦境?"

学生:"梦境。"

高瑜老师:"什么梦境?"

学生:"我自己的,梦见我和喜欢的马吕斯并排走在一起。"

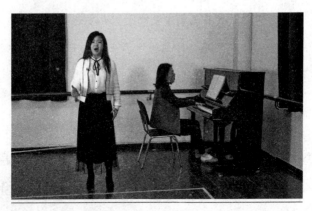

图 5-7　高瑜老师在教授学生

高瑜老师："一种甜蜜的幻想，实际上我在开始的时候，已经把你跟你的情绪带进来了。（奏起高音）你听我这个高音，听到了吗？有一点点童话般梦幻的感觉，实际上已经给你铺垫了情绪，那么你第一段就要处理得稍微有点梦幻，又有点甜美。你过来看一下，这个小节里面有什么。"

学生："休止符。"

高瑜老师："这个休止符是干嘛？仅仅是休止符吗？还是转变？什么的转变？"

学生："情绪。"

高瑜老师："对，前面第一段到第二段是中间的一个留白，说明要怎么样？"

学生:"情绪马上要切换。"

高瑜老师:"好,我们看看切换到下面是什么。好,预备,走。"

学生:"And all I see is him and me forever and forever(我只看到他和我永远永远),

And I know it's only in my mind(我知道只有在我的脑海里),

That I'm talking to myself and not to him(我在跟自己说话而不是跟他说话)。"

高瑜老师:"停一下,听到我伴奏的肢体变了吗?"

学生:"变柱式和弦了。"

高瑜老师:"对。感觉是什么样子的?"

学生:"心里开始就是像钟声一样突然——"

高瑜老师:"对,把你之前的甜蜜梦境完全打碎了,咣一下,给你又拉回到了残酷的现实,对吧。好,我们从转调开始。"

学生:"And I know it's only in my mind(我知道只有在我的脑海里),

That I'm talking to myself and not to him(我在跟自己说话而不是跟他说话),

And although I know that he is blind(尽管我知道他

是瞎子),

Still I say, there's a way for us(我还是说,我们有办法),

I love him(我爱他).

But when the night is over(但当夜幕降临),

He is gone(他走了).

The river's just a river(这条河只是一条河)."

高瑜老师:"好,刚才唱的这一段是什么意思,大意是什么?"

学生:"前面我在幻想他跟我走,所以树都特别好,现在这一段以后,发现他其实不在我身边,所以一切都变了,我的世界什么都没有了。"

高瑜老师:"对,一切都变了。你看它转调的第一句说'And I know it's only in my mind',实际上有一点点这种自嘲的,你看,其实我还是在自言自语自己对自己说话,然后到后面的'哒哒哒滴滴哒'这一句的时候转接了'And although I know that he is blind',是说实际上他并没有在意我,他的眼里根本就没有我,但是你还是不甘心,然后到这一句'Still I say',这里她仍然想说什么?"

学生:"有一些希望。"

高瑜老师:"对,我觉得还有一些希望,但是它这里又有一

个休止符。她说'Still I say'的时候并不坚定,后面收了一下,表明我们应该还是缘分未尽,说明她还有点纠结,她不敢肯定,其实她心里还是很明白的。好,那么这个地方'Still I say',就不要唱得那么坚定,尾音要收一点。好,我们继续走。"

学生:"I love him(我爱他),

But every day I'm learning(但我每天都在逐渐意识到),

All my life(我的一生),

I've only been pretending(我只是假装)."

高瑜老师:"这一段实际上是什么呢?"

学生:"还是想表达我自己爱他。对情绪已经发展到一种很痛苦地呐喊。"

高瑜老师:"对,那么这个地方我觉得你的声音就不要唱得那么美,甚至有点破,有点粗糙也是没有关系的。你想想人那个时候已经伤心欲绝了,你已经哭得稀里哗啦了,还会有那么美好的声音吗? 好,来我们从这个地方开始。"

学生:"Without me(没有我),

His world would go on turning(他的世界将继续改变),

A world that's full of happiness(充满幸福的世界),

That I have never known(我从来都不知道)。

I love him(我爱他),

I love him(我爱他),

I love him(我爱他).

But only on my own(但只能靠我自己)。"

高瑜老师:"我们尾声的时候有三个'I love him',对不对?那么你觉得在力度和声音方面的处理应该怎样?"

学生:"第一句承接前面,第二句才是加强'I love him',最后一句我清醒了,知道这是单相思。"

高瑜老师:"对,第一个'I love him'时前面情绪已经宣泄到了顶点,所以这里还是有情绪的延续的,情绪还没平缓下来,声音也应该是带一点抽泣的。到第二遍的时候感觉情绪往里收了一点。然后第三遍的时候,回归到我现在的现实里面。"

5.5 音乐剧表演中的歌唱行动

这节课我们学习的是音乐剧表演中的歌唱行动。在之前的课程当中,我们学习了舞台行动。舞台行动就是人有目的地去完成一件事情,音乐剧表演主要是通过歌唱和舞蹈来完成舞台行动的。演员在说台词或者是演唱的过程中,当思想情感和内心视像发生变化的时候,就可以通过演唱来与对手交流,通过体验来掌握舞台行动,以塑造角色。

在表演歌唱片段的时候,演员首先要了解音乐唱段,练习演唱的呼吸、声音、咬字、音准、节奏等基础问题,解决演唱的风格、乐感、美感以及音乐的形象处理,然后是找准歌唱中的舞台行动,找到与对手有机的交流与适应,获得人物真实的舞台情感,进而塑造角色。

下面是两位同学演唱音乐剧《西区故事》中歌曲 *One*

Hand, One Heart 的片段,这个片段是托尼和玛瑞亚在婚纱店相会,他们举行了模拟的婚礼。让我们借这个片段来感受音乐剧中歌唱行动的处理方式。

【课堂片段】

托尼(索巴饰演)和玛瑞亚(张悦饰演)含情脉脉地对视。

托尼:"我,托尼,愿意娶玛瑞亚。"

玛瑞亚:"我,玛瑞亚,愿意嫁给托尼。"

托尼:"这枚戒指见证我们的婚礼。"(拿着戒指走到玛瑞亚面前)

玛瑞亚:"这枚戒指见证我们的婚礼。"(握住托尼拿戒指的手,幸福地看着他的眼睛)

托尼:"Make of our hands one hand(让我们的双手合二为一),

Make of our hearts one heart(让我们的两颗心合二为一),

Make of our vows one last vow(让我们的誓言永恒不变),

Only death will part us now(现在只有死亡能将我们分开)."

玛瑞亚:"Make of our lives one life(让我们的生命合二为一),

图5-8 演唱音乐剧《西区故事》中歌曲(一)

Day after day one life(日复一日)."

老师:"停,打断一下。张悦唱得很美,但是你要表现出你爱他。现在感觉你是在注重唱,没有注重演。你们两个都有点紧张。最后索巴的眼神送给你的时候,我觉得你一点都没有爱意,缺少那种温馨的爱。我们稍微调整一下,你们俩就站着对视,一直看着对方的眼睛,从眼神里面看出爱意。然后你给她戴上戒指,去感受。对,你看她戴上戒指笑得多美。我觉得很好,就把这种爱意给带出来。不要紧张,放松。牵着你的手,你感觉到他手的温度了吗?感觉到了吗?再感受细腻一点。你现在牵着他的手。这是温暖的手,柔软的手。你真爱他,喜欢他。虽然我们唱的是英语,但是我们要理解每一句话的意思。你先来拉着他的手,看着他的眼睛。什么感受?非常微妙地把那种爱意再体现出来。好,慢慢两个人先转一圈,对,非常好,就是这个感觉,一边转动着,一边慢慢走近,突然间看到对方,不要动,看着彼此,去唱,表达心声。"

托尼和玛瑞亚再次看着彼此的双眼,用眼神、歌声和动作告诉对方自己的爱意。

老师:"你们自己有什么样的感受,可以跟大家分享一下。"

张悦:"我一开始更关注歌唱,但是当我们的手握在一起的时候,歌词就是'Make of our hands one hand',他就是这样抓住

图 5-9 演唱音乐剧《西区故事》中歌曲(二)

我的手,然后越攥越紧越抓越紧,我就能够感受到他传递给我的这份情感,这个动作一下就能够刺激我。这样唱的时候我就想把关注点放在他身上,而不是放在自己的声音上。"

老师:"这就是我们常说的,戏从对手那儿来。很多音乐剧演员都会想着,我把声音唱得很美,音乐的旋律和感觉都唱得很好,但是忽略了戏。戏是从对手那里来的。演唱的关键点在于表演。对于音乐剧演员来说,特别重要的是要把剧放在首要

图5-10 演唱音乐剧《西区故事》中歌曲(三)

的位置,音乐是灵魂,戏剧是根基。我们所有的音乐、说、唱和舞蹈,都是为最后的表演而服务的。"

在这个片段中,饰演托尼和玛瑞亚的两位同学的行动是模拟婚礼,他们用歌唱来表达心声,结合了音乐的戏剧性来塑造

人物形象,推动剧情的发展。

我们再来看片段中说与唱的转换技巧。在音乐剧表演中,说与唱的过渡要自然,而不是在普通的说话中突然加上演唱。比如说玛瑞亚和托尼两个恋人在互表衷肠的时候,他们的内心情感带动着他们的语言动作,当语言都不足以表达时,又转化为唱,唱出他们的内心情感。在转化的过程当中,情感过渡要自然,我们要以说话的方式去演唱,这才是自然而真实的体现。需要提醒同学们的是,在音乐剧表演的时候,一定要避免说、唱、演的分离,否则会显得过分生硬,人物的情感也就不连贯了。

5.6 音乐剧表演中的舞蹈行动

这节课我们学习音乐剧表演的舞蹈行动。在音乐剧中,舞蹈是舞台行动和戏剧冲突的造型形式。随着音乐剧的发展,它的地位在不断提升,越来越成为推进剧情塑造人物的重要手段。与话剧相比,音乐剧中的舞蹈场面更加夸张和放大,并且具有强烈的律动与节奏感。

音乐剧的舞蹈大致可以分为两大类,一类是表现型舞蹈,对演员的技巧要求比较高;一类是叙事型舞蹈,用舞蹈来讲故事,因此这种类型舞蹈动作的设计往往采用了生活化动作的提升或者是延伸。音乐剧中的舞蹈语言主要有芭蕾、爵士、踢踏、现代舞等,这既拓宽了舞蹈的表现力,又拓宽了表演的范畴。

接下来我们来看老师如何指导学生排练《西区故事》中鲨鱼帮和喷气帮的打斗场面,来感受音乐剧中舞蹈行动的特点。

【课堂片段】

我们今天讲舞蹈、音乐、音乐剧和表演的结合。

音乐剧中的舞蹈要回答表演中的规定情境。这一段舞蹈体现的是鲨鱼帮跟喷气帮两个帮派走到街道时相遇了,对峙周旋了一下,想要打架,但还没有打起来,只是内心觉得不舒服,在积累情绪,这就是规定情境。因为我们现在是表演,重点是表演,不是舞蹈。你们是有敌人的,面对你们的对手的时候,同学们走起路来要表现出非常强大的力量,不能像是若无其事的样子,明白吗?你们的眼睛、肩膀,所有的肢体动作都要体现出来,那边有你的对手,我要冲着他走过去打他。这个音乐剧中的舞蹈不是纯粹的舞蹈,要记住是由生活的动作延续出来的舞蹈动作。

舞蹈练习应该注意技巧和节奏。第一,要记住舞蹈的技巧,比如老师刚才说要勾脚,你们有的人没勾脚,依然还是绷脚,注意勾脚就是勾脚。第二,动作一定要在音乐的节奏上。节奏点是非常重要的,比如说到哪一个拍子要立起脚尖的时候,就要记住它,一定要立。还有节奏感,必须要掌握节奏,音乐剧演员的节奏和话剧演员就不一样,因为音乐剧中的音乐对表演是有限制的。音乐是节奏,是数学。同样是说"你怎么着,看我干嘛"这句话,演话剧的演员可以自己控制说这句话的节

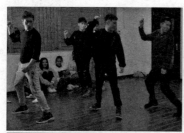

图 5-11 排练《西区故事》中的打斗场面

奏,但是音乐剧有音乐,就必须在节奏点上说"看我干嘛",你的身体同样也要在这个节奏上去表演。一再强调,虽然是舞蹈动作,但不要觉得它是舞蹈。它不是舞蹈,而是生活的动作延续。

音乐剧中的舞蹈是放大了的生活动作。以刚才你们擦拳头的动作为例。如果我是在演话剧,还原正常生活中你擦拳头的动作就可以了,没问题。但是我在演音乐剧的时候,这个动作就要在真实的基础上放大了。内心有愤怒的感觉,你想要打他,力度不能小,就要放大这个动作。因为舞台上要求你把生活动作延续成一种舞台动作。这就是音乐剧,你要延伸,同时把小动作由小放大。

舞蹈动作具有舞蹈行动夸张的动作美。尽管音乐剧的动作基于真实,但是它的真实需要更强烈,更有冲击力。动作放大了,观众看了也会更舒服。

图5-12 生活中的擦拳动作和舞蹈中的擦拳动作

以《西区故事》中打斗的舞蹈片段为例来进行分析。编舞从青年人的生活中获得了素材,对行走、打球、挑衅等生活化的动作赋予了舞蹈的节奏感和美感,而演员则要根据自己的角色,塑造出好斗、易怒、神气十足的年轻人形象。这个舞蹈片段使用了舞蹈行动来完成叙事功能,激发了观众的想象力,扩大了表演的空间。

我们在跳音乐剧舞段的时候需要注意:首先,要学会舞蹈中的基本动作,了解动作的规格和要领,掌握难度的技巧;其次,要找准动作的节奏,在不断熟悉音乐的过程当中,达到舞蹈和旋律节奏的融合;然后,要掌握片段中的舞蹈风格、舞蹈感觉;最后,要寻找舞蹈动作的人物性格和行动性,外化张扬人物的情感以塑造人物形象。

此外,每个演员都分配了角色,即便我们是在合唱和群舞当中,也不要淹没了我们自己所扮演的人物形象,我们要在作曲家和舞蹈编导所给予的框架内充分地展现我们人物的个性色彩。

5.7　音乐剧演员的体验

这节课我们讲的是音乐剧演员的体验。音乐剧演员应该在歌舞行动中去感受规定情境,从自我出发去体验角色的情感。一方面,我们要把自己放在人物的情境当中设身处地地去通过人的有机天性来获得舞台上的有机生活;另一方面,我们要构思人物的内、外部性格特征来获得生动且鲜明的人物形象。

我们来看一下音乐剧《悲惨世界》的表演片段。

【课堂片段】

同学 A 正在演唱 *On my own* 片段。

老师:"好,停。我想问一下你刚才在演唱的这首歌曲,这个女主人公是叫什么名字?"

A:"叫爱潘妮。"

老师:"爱潘妮是吗?好,她从哪里到哪里去?"

A:"从她的家想要给马吕斯和柯赛特送信。"

老师:"她要去送信。那这封信是谁写给谁的?"

A:"是马吕斯写给柯赛特的。"

老师:"你是谁?"

A:"我喜欢马吕斯,但是我跟柯赛特从小一起长大。"

老师:"所以相当于可能是喜欢了同一个男生,你再调整一下。我觉得你刚才在幻想是写给自己的信,但是同时缺少了你对男孩子的暗恋和内心的纠结痛苦。现在天气如何?"

A:"现在我唱这首歌的时候是晚上。"

老师:"晚上。好,这是我们的规定情境,你感觉现在是冬天还是夏天?"

A:"秋转冬。"

老师:"大概温度会在多少?"

A:"十度。"

老师:"冷吗?"

A:"冷。有一些寒风的那种。"

老师:"我刚才没有从你身体上感受到那种冷。你能不能把你刚才讲的这一切用你的肢体动作体现出来?"

A抱着自己的胳膊，瑟瑟缩缩，开始歌唱。

图5-13 音乐剧《悲惨世界》表演片段（一）

老师："我想说一下，我看到前面你的身体已经有变化了，但是我们不能展现出只有表面的寒冷的感觉。你内心要有这种感受，然后体现在肢体动作上。就是说，你的身体有变化，然后内心有感觉就可以了，这是第一点。第二点，我希望你建立画面感，什么样的画面感呢？比如说你唱到'pretending(假使他

就在我面前)',我希望你就在这个空间里面建立你的画面。是谁在这儿啊?"

A:"马吕斯。"

老师:"他长什么样子?"

A:"高大英俊。"

老师:"好,你就把他清清楚楚地放在这个空间里面,你去感受。"

图 5-14 音乐剧《悲惨世界》表演片段(二)

A:"On my own,

Pretending he's beside me,

All alone,

I walk with him till morning.

Without him,

I feel his arms around me,

And all I see is he met me forever,

And forever.

On my own,

Pretending he's beside me.

All alone,

I walk with him till morning,

Without him I feel his arms around me,

And when I lose my way I close my eyes,

And he has found me."

老师:"你感觉怎么样?"

A:"我觉得我更享受这个舞台了,会更放得开,因为你能看到他是真实存在的。"

老师:"当一个演员站在舞台上建立画面之后,会觉得内心非常充实,同时也会将这个角色的内心建构在自己心里,其实是产生了一种自我和空间的整体连接,从而真实地生活在当下。建立画面的直接好处在于,第一消除你的紧张感,第二更容易找到角色的感受。"

图 5-15　音乐剧《悲惨世界》表演片段(三)

为了获得人物准确的真实情感,作为音乐剧演员,不仅要从歌词出发,还可以到音乐和舞蹈中去探寻。我们看一看这个片段里老师是如何指导学生根据舞蹈来塑造人物的。

【课堂片段】

同学 B 正在跳音乐剧中的舞蹈片段。

老师:"刚才雨晴只是为了跳而跳。音乐剧的舞蹈不是纯粹的舞蹈,它是一种表现性的舞蹈。音乐剧演员不仅仅只是把

舞蹈展现出来,一定要让舞蹈为塑造角色而服务。你的角色叫什么名字?"

B:"Marty(玛蒂)。"

老师:"Marty(玛蒂),她漂亮吗?"

B:"可能之前还是非常漂亮的,由于年纪大了一点,不如原来好看。"

老师:"其实她来参加这次面试的时候是非常纠结的。几次想来又不敢来,最后还是非常勇敢地站在这个舞台上。其实我觉得你还欠缺了那么一点自信。能不能加一个眼神或一个步态,让我感受到你跟她的连接?然后开始跳这段舞蹈。比如说走过来,你先看着那个不想让你参加这场面试的人,你内心已经跟他建立连接之后,哪怕一个动作一个转身也行。比如说我转了一个身,看到他以后跳第一个动作。你第一个动作是什么?你感受一下。"

学生:"是转身。"

老师:"就在这!你看到了他在这,你就看着他,先跟他建立一个连接,然后你让他看你自己怎么跳。你在跟他做一个抗衡,因为好久没见了,他不想让你来参加这个面试,但是你特别想参加,你一定要展示你的技巧很棒。你盯着他,再开始慢慢地转身。"

学生再次跳舞。

图 5-16 音乐剧中的舞蹈片段(一)

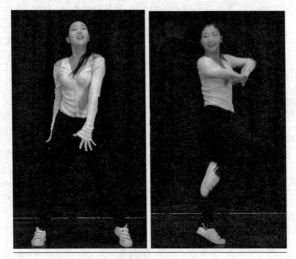

图 5-17 音乐剧中的舞蹈片段(二)

音乐剧表演中的体验非常重要。在音乐剧表演的片段里，演员需要整合歌舞实践和情感体验去塑造人物形象。演员首先要学会舞蹈动作和演唱的外部形式，然后再结合人物的情感体验去创造角色的精神生活。只有有机整合歌舞技术与角色心理，才能做到技术惊人、表演感人。

5.8 我与音乐剧：做中国的音乐剧

从原版引进到中文版的搬演,再到中国原创音乐剧的作品出现,中国音乐剧的发展经历了从无到有、从简单到丰富的发展历程。这节课我想结合我自身,从原创音乐剧的角度来聊一聊音乐剧表演。

每个人都有自己的梦想。1995年,我怀揣着梦想考入中央戏剧学院,幸运地成为了当时中国第一届音乐剧班的学生,此后和音乐剧随缘结伴。从当学生、做演员,并且在上海戏剧学院从教多年,培养了一批又一批的表演学生,我亲身经历并见证了中国音乐剧的成长与发展,与它一起耕耘、一起收获。

还记得在日本四季剧团做演员的时候,我用日语演出了近千场的音乐剧,对此我深有感触。作为一名中国的音乐剧演员,我更希望能用自己的母语来演出中国的音乐剧。我在美国

访学的时候,曾做了一个题为《音乐剧在中国》的演讲。我播放了我扮演的国外经典音乐剧,比如说像《西区故事》、《妈妈咪呀》等。当我播放到中国原创的音乐剧《长河》、《五姑娘》片段的时候,外国专家非常感兴趣。我曾经和黄梅戏表演艺术家马兰老师一起合作过的《长河》,就是一部融合了黄梅戏元素的音乐剧。在《长河》当中,许多黄梅戏的身段、唱腔、表演方法都在剧中被保留了下来,潜移默化地带出了浓郁的中国风味。时尚与传统的混搭,是这个剧最大的特点。剧中差役居然唱起了饶舌,跳起了动感的街舞,凸显了这种古老又年轻、怀旧又时尚的

图5-18 杨佳老师参加首届中国音乐剧论坛

混搭风格，很有新意。《长河》有别于英美式的音乐剧，外国的专家非常感兴趣，并且进行了热烈的讨论，我想也许这就是文化差异吧。

就表演来说，人和人之间是有差异的，不同的文化呈现出的表演方式也就不同。这也让我在表演领域不断地探索研究，目的就是要找到更适合我们中国人的表演方式。

我认为创作中国音乐剧可以有几种形式。第一，我们可以立足传统戏曲、民歌、小调、武术等传统艺术形式进行继承和发展；第二，可以与少数民族地域文化相结合去创作一些音乐剧；第三，我们还可以大胆地去借鉴与现代生活相结合的艺术形式。

多年的音乐剧创演及教学经历告诉我，音乐剧表演人才的培养，不能只是照搬西方的教育模式，必须立足传统，培养能中能西的复合型人才。我们上海戏剧学院在原有的音乐剧专业基础上，又创造性地开办了戏曲音乐剧专业，这是一种全新的探索。

戏曲和音乐剧在表演形式上以及对演员的要求上是非常相似的。比如，都是要培养能将多种艺术元素相融合，集多种艺术才能于一身的复合型表演人才。在基础训练上，我们尝试使用自创的组合教学法，把戏曲基本功和音乐剧表演基础课融

合在一起来训练演员。上海戏剧学院两个不同方向的音乐剧专业,曾经同时并行多年,它们各具特色,对中国的音乐剧表演人才的培养,起到了引领作用。

音乐剧艺术从来都不是阳春白雪,无论是从内容上,还是从形式上,都很容易被大众所接受。音乐剧表演的门槛其实也没有那么高,只要你有梦想,努力坚持,任何人都可能成为音乐剧演员!

同学们,大胆地开启你们的音乐剧梦想吧!用执着、创想,去制作属于自己的音乐剧!期待你们出演生活中最精彩的自己!

演员与剧场

6

6.1 把所有元素都搬进剧场

在演出之前演员要做什么呢？首先是排练，排戏的过程必须要在排练场解决。然后把化妆、服装、道具、灯光、音乐、音响等所有的元素都搬进剧场，进行舞台合成。演员要和各个部门合作，将这些元素合成起来，从而帮助演员更好地塑造人物，给观众呈现一台精彩的戏剧。

前段时间同学们一直在排练场排练，接下来我们就要到剧场里面合成。在进入剧场合成之前，我们要将所有元素都搬进剧场，比如说服装和道具。在剧组，这些是都由舞美、服装和化妆老师来负责的。在学校教学时，我们学生就要自己搬运了。

进入到新的剧场以后，我们要了解剧场和舞台的大小，熟悉舞台的上场门和下场门，确认舞台上的演员和观众的距离，

图 6-1 小剧场

还可以在舞台上走一下,通过舞台调度来确定自己的表演尺度,除此之外,还要到表演的后台去,认一认化妆间和服装间在哪里,看一看大、小道具摆放的位置。这些都需要演员用心地记下来。

待这些都确认无误后,我们应该在剧场的后台开始做准备了。我们在服装间挂服装、整理道具,合理地安排大小道具摆放的位置。比如说确认好哪些大道具放在上场门,哪些放在下场门;小道具是贴在墙上,还是放在桌上。

现在我们来到化妆间。每位演员自己找一个位置,准备一

图 6-2 服装间

下自己的化妆用品,也可以在这儿练一练自己的角色,比如台词或是唱歌等都可以。

图 6-3 化妆间

我们平时教学一般都是在教室或是学校的小剧院进行。现在,我们来到正在上演剧目的剧场进行实地考察,采访一些青年演员,请他们讲解"剧场演员该做些什么"。

胡芳洲:"大家好。我是胡芳洲。我所在的剧组现在正在上海大剧院别克中剧场上演《马不停蹄的忧伤》。我首先介绍一下剧院后台。这边的几个房间分别是我们的演员、舞监组、主创以及制作组的休息室,还有演员的服装间、化妆间。这里就是我们这部剧的上场门,从这里就可以进入舞台了。那边对应的是下场门。"

杨佳老师:"你看,演员其实是要了解这些的。当你们进入剧场以后,首先要了解剧场,比如说服装间、化妆间、舞台的上下场门、后门等等在哪里,这些是非常重要的。接下来我们跟着芳洲去舞台上看一看。我们现在来到了舞台上。演员要对这个舞台有相当的了解,比如说地板、大道具、你和观众之间的距离,还有后面的背景,等等。现在我们接着请芳洲老师再给我们讲讲这部戏里面演员和这些景之间的关系。"

胡芳洲:"我们看到下面的地板完全是重新铺设的。一般的音乐剧演出都会重新铺设舞台的。这样首先是为了布景上

图 6-4 实地考察现实剧场

下场的方便,也能让它更美观。我们的舞台设计表现出一种复古的感觉,整体是一个老上海的感觉,后面的阴影部分也是上海魔都的再现。到时候我们还会拉上来一个上海崇明稻田的景片,然后上下档口还会有几个大的景片,它们都会在我们换场的时候换上来。我们再来看上面的吊杆,它是有底幕的一个吊杆,底幕下来,用做换场,包括后面还有其他的一些景片,都是为了整场演出里的舞美效果。"

杨佳老师:"好的,感谢芳洲的讲解。接下来我们跟随玮伦来到上海人民大舞台剧场《水曜日》剧组的化妆间。玮伦,你觉得作为一个演员,一般应该在化妆间里做什么?"

图6-5 地板

图6-6 背景

张玮伦:"在化妆间,首先是把你要上台的东西给准备好,就是确认自己的道具、服装、私人物品,确认你的戏,然后对于自己还不顺的戏,在心里边去念一念、说一说。反正一般这个时候我就在屋里边,看看剧本,看看书。我觉得演员最重要的,还是要在你检查了这些,包括在你自己默戏的时候,自己在心里调整一下。化妆间也是像休息室一样的地方,你需要让自己去把心静下来。"

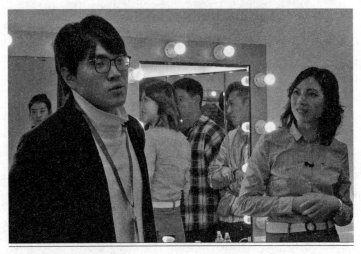

图 6-7 实地考察化妆间

这节课我们将各种元素搬进了剧场,下面几节课我们将会详细地讲解如何将这些元素合成起来。

6.2 演出前的剧场合成

上节课同学们把所有元素都搬进了剧场,接下来我们要进行剧场合成。剧场合成指演员们要和舞台的各个部门进行协作,把这些元素综合起来帮助自己塑造角色,给观众呈现出一台好看的戏剧来。

演员合成的时候需要做哪些事情呢?首先,演员进入剧场,要熟悉剧场和舞台环境的大小,根据剧场的大小来调整演员台词的音量;其次,演员在舞台上还要走一下舞台调度,定一下演员的站位以及与道具之间的位置,确定位置后要在舞台贴上地标。由于换场时候通常是暗光,我们会贴上不同颜色的地标来提醒演员的站位和道具的摆放位置。最后,如果戏中有舞蹈场面的时候,还要进行准确的舞蹈定位。演员在舞台上走台的时候,要不断地对自己的表演做出调整。